設計的
實戰法則

22
Design
Rules

微調就立刻加分，說服力百分百

宇治智子———著　陳聖怡———譯

【前言】 設計前，先了解效果的成因

每個人都有各自喜好、厭惡的事物。

比方說汽車好了。

如果要問我的話，我是喜歡開車的人。迎著風開車奔馳在海濱，特別是在櫻花季，那感覺多麼美好。

但是，**要說我的開車技術好不好，那又是另外一回事了。**

前陣子，我去更新了駕照並且到駕訓班上課（別問我為什麼還要上課），上完影音課程後，我拿到了一份「是非題」的考卷，全部大概有 20 題吧。

問：我是很會開車的人（呃，這個總不能回答○吧……）
問：我在急轉彎時不會減速（拜託，這一定是陷阱題吧……）
問：我經常在開車的時候飲食（哇，我有不好的預感！）
問：我經常在開車的時候思考事情（別鬧了──！）

我實在是**不太喜歡這種心理學式的探究**（總覺得好像正在受騙）。不過，我還是沒來由地感到緊張，後來忍不住噗嗤笑了出來。

課上到最後，教官告訴我**「安全駕駛講求的不是技術，而是心理準備」**，我認為這份考卷的立意非常正確。

言歸正傳，**我們來談談設計吧**，這裡要問大家幾個問題：

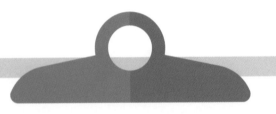

Q1 我很會設計

Q2 我會放大不明顯的元素

Q3 資訊最好能夠塞好塞滿

Q4 文字一定加上陰影

Q5 最好多用點裝飾的分隔線或框線

Q6 我會用理論說服注重感覺的人

Q7 我一輩子都不會忘記痛苦的事

　　我們幾乎沒有機會像學數學、國文一樣，從教科書上學到設計。

　　但是在此同時，應該**很多人都親身體會過，用自己的方式設計，總覺得無法盡人意。**

　　前幾天，我叨擾了**某個高中生團隊**的設計指導現場。

　　「這樣有點行不通啊……」身爲指導員的老師十分傷腦筋，學生們的表情似乎也很沉重。

　　不過，等我弄清楚狀況以後，才發現原來他們的報告資料已經接近完成，只要再花點小工夫，成品就會非常完美了。

　　於是，我稍微幫他們處理了卡住的地方以後，一切就像脫胎換骨似地開始順利運作，接下來他們就靠自己的力量積極修改報告資料了。

　　由此可見，一份好的設計，必定具備能夠打動人心的原理原則。

　　「開車左轉時，要小心擦撞。」

　　同理，

　　「上下置中時，要小心排版看起來會比實際上要稍微往下偏。」（第 13 章「重力的法則」）

　　只要掌握這個原則，設計的質感就會大不相同。

現在開始，還來得及。

設計需要技術，但第一步最重要的是了解「效果的成因」。只要能夠理解原理原則，**不單是製作地方自治團體的資料、商業談判的簡報資料、商店宣傳海報、家長會的通知單，在品牌管理和市場行銷方面，也能比其他公司（同行）更具優勢。**

本書期望每個人都能擁有這種能力，於是彙整出「你至少要知道的」設計法則。在各章（法則）的開頭，都會提示：

- Issue（本章課題）
- Action（理想的解決方案）

現在手邊剛好有具體課題的人，也可以直接翻到符合你需求的部分閱讀。

本書編排的順序，是「了解設計的原理原則」→「了解版面配置」→「了解設計體系」→「了解設計行銷」，可以幫助讀者一步步往上提升自己的水準。所以建議大家一定要從第 1 章開始閱讀。

那麼，我們就趕快從第 1 章「一點的法則」開始吧。

目次
Contents

了解版面配置

了解設計體系

了解設計行銷

一點的法則

一切就從奪取視線開始。

課題

・不知不覺就塞滿了大量資訊
・非得插入能營造設計感的「裝飾元素」才能安心
・網羅所有人的創意，導致失去特色

實踐

・聚焦於 1 點，不添加多餘的元素（選擇與集中）
・吸引目光（奪取視線）以便
　①傳達需要傳達的主旨
　②打動人心（使人產生興趣）
　③促使人展開行動

兩隻眼睛是為了看清一件事物

「人類之所以有兩隻眼睛，並不是爲了同時看見許多事物，而是仔細看清楚單一事物。」

這就是視覺與腦部的原理原則——「一點法則」的本質。

兔子和人類的眼睛位置截然不同，因此「視野（可見的角度）」也大不相同。

眼睛位在臉部兩側的兔子及其他草食性動物，牠們的視野都非常寬廣，將近 360 度。

另一方面，人類的雙眼是朝向前方，因爲有兩隻眼睛，所以能夠輕易判斷只靠單眼無法掌握的距離感、質感等現象。

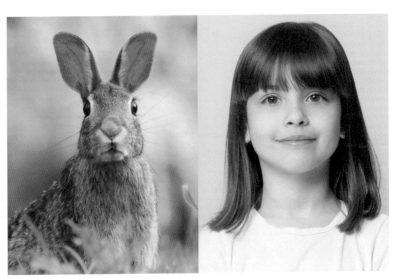

兔子的眼睛　　　　　　　人的眼睛

當一個人因為眼部疾患而包著護眼繃帶時，就會覺得腳步不踏實、失去清晰的視野，視線也無法聚焦。

由此可見，**人類兩隻眼睛的構造完全是「為了掌握單一重要事物的本質」**。

但是，假使眼前的事物不只有一個，而是有一堆的話會怎麼樣呢？

比方說，你的眼前有一支冰淇淋，那麼「喜歡吃冰」的你，就會想著「是不是我想吃的口味」「是哪一個牌子的冰淇淋」吧？

你會全神貫注於眼前的一支冰淇淋，試圖從顏色和包裝來驗證自己的想法（順便一提，我也愛吃冰）。

那麼，假使你的眼前有各式各樣的冰淇淋，那又會怎麼樣？

這時，「愛吃冰的人」和「不怎麼愛吃冰的人」就會在無意識之中，表現出很大的反應落差。

【愛吃冰的人】
「是我喜歡吃的冰嗎？」
→找出自己認定的那一支冰淇淋

【不怎麼愛吃冰的人】
「有好多冰淇淋喔。」
→當作「有好多冰淇淋」的總括式現象來認識

這裡的重點在於「不怎麼愛吃冰的人」的感受方式。

儘管有兩、三個事實擺在眼前，在這種人的腦海裡也只會

彙整成「有冰淇淋（＝與我無關的一種現象）」。

　　廣告製作人和設計師之所以會頻繁運用「印象」「視覺衝擊」這種詞彙，正是因爲他們都明白**「清楚地展現出來」可以大幅左右人類的行爲**，就算是觀看者本身覺得跟自己無關的事物（像是冰淇淋），效果也是一樣。

　　也就是說，即便對象是「對冰淇淋不感興趣的人」，只要向他們展現意趣深遠的「印象」，或是彷彿有某種新發現的「視覺衝擊」（奪取他們的視線），他們就會產生興趣。

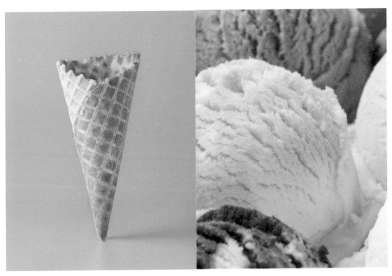

你的視線是先看向哪一邊？

　　人類會將自己親眼所見、無法一次解釋完全的大量資訊，統整成一個「印象」來認識。

儘管大量的資訊是事實的集合，但是當一個個事實重疊整合成一個群集時，其中必定會有幾項資訊遺漏並消失殆盡。所以設計時最好要注意「哪些事實是如何消失，哪些事實又是如何保留整合起來的」。

設計一點

如果我們希望「總是正確地看見想看的東西」，以及為了「讓人看見自己想要展現的東西」時，該怎麼做才好呢？

- 聚焦於一個重點
- 整合後再傳達

但是另一方面，越是複雜的現象，確實也越難整合成一個重點。

好比說，以下這些條件該怎麼彙集成一點呢？

- 龐大的數據資料
- 年代悠久的史實
- 堅定不移的信賴
- 永恆不變的愛情

這些複雜的事物要彙集成一個重點，乍看之下根本不可能。不過，只要透過

・吸睛

也就是「從照片或插圖中選擇，或是彙集出最能製造深刻印象的單一圖象」的作法，那就可以了，這是最合乎人類眼睛物理性機制的手法。

歷史越悠久的企業越容易染上的「雜燴病」

我曾為某個大企業的公關部（郵購部門）舉辦講座。

這是一家在生活雜貨郵購領域頗具歷史和知名度的公司，但是近年來，他們發現同業和新興企業推出的流行設計和電子商務網站，才漸漸察覺自己面臨的隱性課題。

他們現行的「雜燴式設計」或許已經跟不上時代了，而且資訊過多，反而無法好好傳達出去，即使他們有心改善，卻因為設計太過雜亂，不知道「究竟該從哪裡開始著手」，結果導致改革碰壁。

其實，這種狀況並不是只發生在這家公司，在更早的時代便開始推行電子商務的企業，和歷史悠久的大企業（產品不外包）內部的製造現場，都很常見。

・採納主管的意見
・同時也儘量滿足業務的需求
・不想浪費以前的設計素材，所以也拿來有效利用

……像這樣，在設計現場不斷進行各種揣測，結果就是：

- 不太講究素材和照片的「品質」
- 到處都要弄得「夠顯眼」
- 為文字描邊或加上陰影，再設定「繽紛的色彩」
- 加太多不必要的「裝飾」
- 在單一頁面裡毫無節制地「塞入資訊」

於是意外花了不少時間處理、因應要求修改，卻還是做成看起來很抱歉又雜亂的設計成品。

簡單來說就是**花費了功夫，卻很遺憾地朝著不正確的方向進行**。

用「宣傳式設計」包裝推銷

這種案例並沒有整理好「大家各自的意見」和「想快速提升銷售額的心情」，就直接著手設計下去了，所以才會輕忽了最重要的「傳達資訊」工作。

因此，至少要經歷以下的過程。這樣就算只是宣傳用的設計，也能脫胎換骨：

- 釐清目的、理念、目標（條件）
- 準備吸引目光的「吸睛元素」
- 字體的種類要精簡成 2 種（選擇同一字族）
- 文字色和重點色也要精簡成 2～3 種顏色

- 需要傳達的資訊設計形式要簡潔、易讀且易懂
- 不添加多餘的裝飾
- 推銷機制（能吸引人拿取的包裝設計或行銷策略）並不是設計的附加價值，而是包含在設計裡。

　　這裡根據這些要點，我們來重新設計某個講座活動的 Banner。

　　21 頁的 **Before** 中，文字都有描邊，導致講座的標題和日期都變得非常不清楚。而且在視線的誘導上，「東京 50 名」的部分視覺衝擊太過強烈，讓人不會注意到標題。

　　我們需要考慮到最低限度的易讀性，進行加強視覺對比、整理資訊、挑選有濃度（暗度）的背景照片等工作。

　　After 直接了當刪除了講者的姓名和「東京 50 名」，讓觀看者清楚看見講座的標題，觸發他們產生「這個講座好像很實用」的想法。

　　主辦單位的標誌也是一大重點。在資訊提供方面，特別是與吸引顧客有關的 Banner。越能明確表現資訊來源的廣告，越能贏得觀看者的信賴。

◆將 Banner 做成宣傳式設計

Before

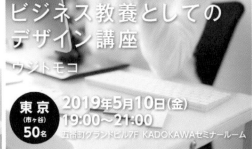

After

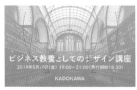

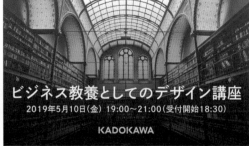

後面 22 頁，是將這些元素實際編排成智慧型手機頁面的成品。

講座的標題增添了能吸引目光的特色，另外還加上「吸睛」的講者個人照。這裡分割了照片的部分和資訊的部分，以

①吸睛（講者個人照）
②講座標題＆資訊
③名額及會場（舉辦地點）

的順序來誘導觀看者的視線。

結果，原本整體顯得雜七雜八、混亂模糊的版面，變得更加清楚了，而且因為能夠

・吸引目光（奪取視線）

於是達到以下效果：

・傳達需要傳達的主旨
・打動人心（使人產生興趣）
・促使人展開行動

搖身一變成為簡潔又易讀的設計了。

◆智慧型手機頁面的宣傳式設計

Before　　　　　　　　After　　　　　　　　After

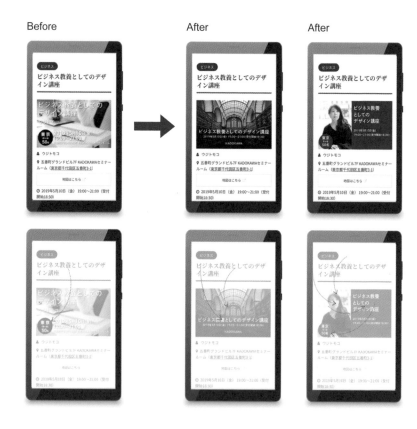

所謂的一點設計，就是設計可能性的大門

　　人的記憶多半都是從眼睛觀看開始。

　　我們這些設計師之所以重視標誌和吸睛元素，是因為相信它們是負責傳遞複雜且龐大資訊的大門。

　　倘若開錯了大門，觀看者便無法抵達想去的目的地，當然也無法見到想見的人，所以首先必須將大門設計到足以進入想敲門的人的視野裡，吸引他們的注意。

　　所謂的一點設計，就等同於自己找到，或者是讓人找到通往未來的大門。

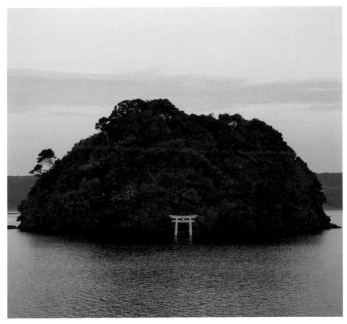

在漲潮的海灣裡，格外顯眼的小島神社鳥居

|| 第 2 章 ||

留白的法則

比起過度裝飾，
適度的留白更具效果。

課題 ···

- 總之就是要加分隔線
- 所有元素都加上邊框
- 資訊塞好塞滿

↓

- 雜七雜八
- 不易閱讀
- 廉價感

實踐 ···

- 注意整體的空間
- 不拉線、改用空間分隔
- 文字不描邊
- 保留大片留白

↓

- 清楚易讀
- 不再顯得灰暗＝亮眼醒目
- 可以將視線誘導至重要事項
- 能夠表現出想展現的事物

保留「留白」的3個作用

　　「留白」就是字面上的意思，是指多餘的空白。不管是誰，都可以利用留白做到以下效果：

①營造出物理或心理上的「界線（空間）」
②「凸顯」對象
③與對象拉開較遠的距離、營造出「這個一定很重要」的感覺

◆怎麼做才能讓物件與物件分開呈現？

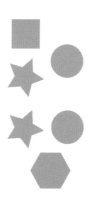

營造物理或心理上的界線（空間）

如果想分開呈現各個物件，「拉線」雖然可以明確區分其中的關係，但是**在資訊較多的狀態下，如果還拉出更多分隔線，會顯得更加凌亂混雜。**

這時不要再添加新的「線」，而是**只用空間來分隔，資訊的整理才會更簡單清楚。**

設計師會將這種分隔用的空間，分為「margin（空白、空隙）」和「padding（留白）」來各別運用。

Margin 是外框（box）的空白，padding 則是作為主體的內容（content，展示區域）裡的空白。

不論是哪一種，僅僅只代表分隔意義的「拉線」，和留白的界線（空間）最大的不同點，在於後者是用肉眼看不見的元素（＝留白）營造出「群」與「群」的結構性功能。

這與第 8 章將會談到的「錯覺」，也就是與大腦看見不同於實際（現實）事物的現象是相同的。

從根本來說，錯覺是肉眼看不見的事物（留白空間），更進一步營造出肉眼看不見的世界（群）的典型例子。

換言之，我們的大腦看得見肉眼看不見的事物，同時又無法直接單純地看到肉眼看得見的事物。

◆在物與物之間拉分隔線，會顯得更雜亂

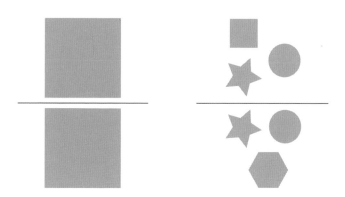

◆保留空間，才能引人想像事物的「群組」

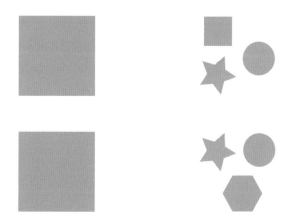

因為留白才能「注視」

下面的範例，特別著重於檢視標誌設計時的「留白」。

因為保留了留白，使得品牌商標等對於服務業和品牌來說最重要的資訊，得以不受其他雜亂的資訊干擾，可作為獨立的資訊呈現出來。

除了品牌商標以外，照片和畫作的構圖，也都有很多引人注視的留白。

比方說，巴洛克時期的代表畫家林布蘭（Rembrandt）留下了許多流傳後世的名畫，是利用光與影，也就是利用色調來表現留白，大量運用了引人注視主題的技巧。

不論是品牌商標還是名畫，為了引人注視而特意留白的作法，都一模一樣。

雖然聽來刺耳，但我還是要給大家一個忠告。**不會進入觀看者視野的元素、無法引人注目的元素、不會留下記憶的雜亂元素，都「等同於不存在」**，最好不要添加。

◆因為留白，視線才會集中在標誌

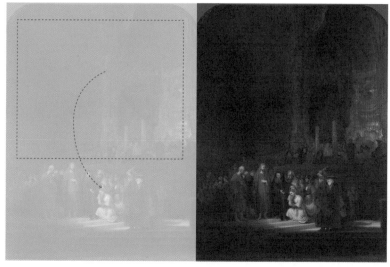

《耶穌與蕩婦》（林布蘭‧范‧萊因，1644 年）

善用留白來設計

　　32 頁是以往不曾提供過外帶服務的餐廳，開始推出外帶餐點的廣告傳單。

　　上面加了很多不必要的邊框和分隔線，使整體版面顯得灰暗（黑色調很醒目，色彩缺乏飽和度），沒有任何吸引人注目的資訊。

　　明明是滿懷期望用心設計的作品，結果卻變得亂七八糟，實在是很可惜。

　　不過版面大致的架構並沒有那麼差，所以**只要一一刪除「沒必要」的元素，成品就會好多了。**

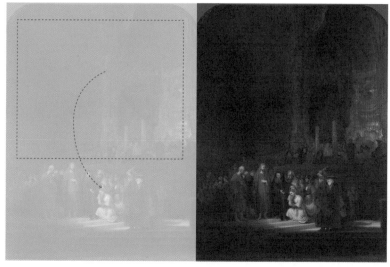

◆讓灰暗的設計變得更清新

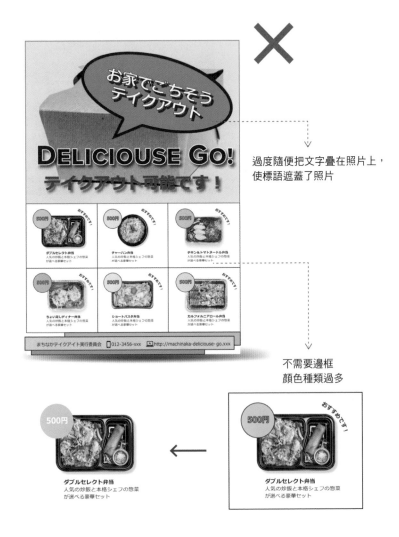

過度隨便把文字疊在照片上，
使標語遮蓋了照片

不需要邊框
顏色種類過多

設計不醒目（＝灰暗）的原因之一，就是「文字的描邊」。

要是照片放大到滿版，就沒有地方容納文字，於是便不得不描邊來凸顯它；但**要是能夠保留留白，文字就算不描邊，也能保有辨識度，還能誘導視線。**

總而言之，文字根本就不需要描邊。

灰暗的色調只會使版面顯得更雜亂，是降低視覺衝擊和易讀性的「化身」，請各位將這一點銘記在心。不只是廣告宣傳單，簡報資料也是同理。

34 及 35 頁的廣告傳單是應用了上述原則的修改版範例，擴大了所謂的「跳躍率」，即主題照片和詳細照片的大小差距。在主題圖片（吸睛圖片）四周保留大片空白來吸引視線，才能做出更具視覺衝擊力的廣告。

刪掉所有多餘的線，讓主題更醒目。當你覺得「設計好了！」時，只要重新檢視並修改這兩點，肯定會發現其中顯著的落差。請各位一定要挑戰看看。

◆刪除不必要的線條、降低灰暗感的「清新式」設計

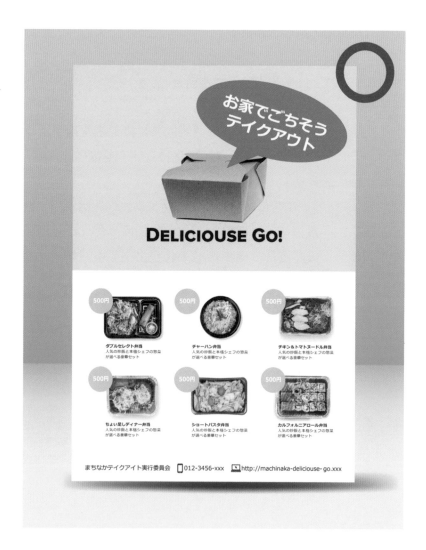

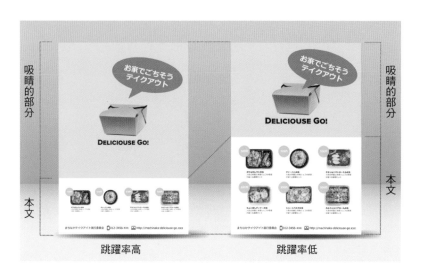

吸睛的部分

本文

吸睛的部分

本文

跳躍率高　　　　　　　　　　跳躍率低

字體的法則

字體足以決定「設計的特性」。

課題 ···

· 就是想隨心所欲選用字體
· 不管是哪一種字體，通通都描邊

↓

· 不易讀
· 無法忽視的凌亂感
· 廉價感

實踐 ···

· 選用明體或黑體
· 統一所有文件的字體

↓

· 變得更易讀
· 具有統一感
· 營造良心企業的形象

字體會塑造設計的特性

包含文字的設計，絕大多數都會因爲選用的字體而呈現截然不同的印象。

這不僅限於字數多的設計，即便是字數少的設計，字體也足以改變整體的印象。

其中效果特別顯著的，就是標題的字體。

40頁上方的海報，右邊是使用字重較細的明體，左邊則是使用字重較粗的黑體。

同一張照片、同樣的文字，說書人（主題）的表達方式和文章本質上的意義語韻，都會受到字體的印象左右。

最容易在一瞬間引人注目的，當然是黑體，從範例中可以感受到它強烈的主張和意志。

另一方面，用纖細偏小的明體字編排海報，因爲字距稍微拉開了些，有寬敞的留白，可以明確誘導視線，在黑體設計缺少的靜謐之中所傳達的訊息，能夠逐漸刻進觀看者的內心。

40頁下方，是實際的在地產品品牌「壹岐海味」（水產加工品、熟食等）剛成立時製作的設計範例，配色和主題圖案沒有太大的更動，只有大幅改變了字體而已。

右邊是使用「筑紫明體」的明體字體，呈現眞摯的印象；左邊則是使用參考剪紙而設計的「蟲蝕體」手寫風格字體，呈現可愛且手工感十足的伴手禮標籤印象。

由此可見，「設計的資訊來源」的特性，幾乎是取決於字體的設計。

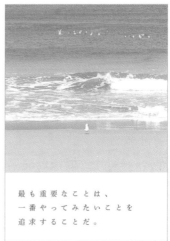

最も重要なことは、
一番やってみたいことを
追求することだ。

黑體 MB101

最 も 重 要 な こ と は、
一 番 や っ て み た い こ と を
追 求 す る こ と だ。

筑紫古典明體

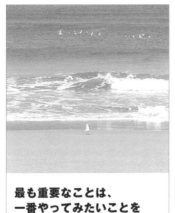

蠹蝕體

筑紫古典明體

歐文字體特有的氣質

　　除了東亞字體以外，還有一種更好懂的字體例子，就是歐文（字母）字體。

　　下面範例的右邊使用了「**Franklin Gothic**」，是可以表現出「**古典氣息**」「**魄力**」「**美式風格**」的黑體字體（也可以稱之為「**無襯線體**」），沐浴在山谷夕陽下的長椅風景，彷彿美好老故事中的一幕，呈現出懷舊的氣氛。

　　左邊則是使用了「**Trajan**」字體，是電腦複製了原本刻在石碑上的字體設計所製成的襯線體，**具有不同於右邊的「典雅莊嚴氣息」與「恢宏格局」**，呈現出宛如好萊塢史詩電影片名般的氣氛（實際上，使用 Trajan 作為片名字體的電影非常多）。

　　Franklin Gothic 和 Trajan 的共同點，在於**它們都是不仰賴機器，而是靠人類手工書寫的設計，所以適合用在具有人性訴求，也就是情感豐富的內容**。

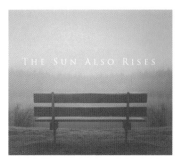

Trajan

Franklin Gothic

古老的汽車和家具等用品，都被稱作古典或古董家具，當然它們裡裡外外都是屬於老舊的東西。這種「古老」的東西，有些還能繼續運用，有些則否。

不過，關於別名「舊體（Old Style）」的字體設計，姑且不論它的外表印象，現在它已經配合最新的電腦作業系統最佳化了。

這就好比是外表有 100 年以上歷史的古老民宅，房子裡卻配備了最新的智慧型家電，有掃地機器人隨時清掃，窗簾還加裝了感應器、可以自動開關。

當然，儘管房子的內部裝潢相同，住在混凝土建造的高樓，與住在富有歷史氣息的古民宅，人所感受到的印象肯定大不相同。

選用具有意志的字體

字體並不是只有古老傳統的印象，用汽車來比喻的話，也有像特斯拉（TESLA）公司這種內外都十分新潮的字體。如果你希望「彰顯自己跟得上潮流」「將自己包裝成擅長運用先進資訊科技的人」，就可以選用這種字體。

43 頁的右圖，是 tesla.com 實際使用的「Museo Sans」字體，是在較新的時代開發而成的幾何學式設計字體。

這個字體的供應商是 Adobe 公司，只要取得 Adobe 產品的軟體授權或符合其他規定的條件，即可免費使用，而且廠商也

開放免費授權某些字重的字體。

　這種由先進企業和大型字體供應商管理的字體，大多設計成即便是字重較細的字體也能保有足夠的辨識度，所以能充分展現出「新潮」的氣氛。

　在新字體當中，也有一些考量到多元化而設計的字體，如果企業體的目標在於多元化，那理應要選擇通用設計的字體。

　不過，要是字體的設計本身和特定的企業或品牌意象過於相似（下方左圖的範例，就使用了類似特斯拉商標的字體），反而無法保有自家品牌的可信度和獨立性，要多加小心。

特斯拉公司商標字體風格

Museo Sans

營造「統一感」的字體選擇重點

　希望各位要特別留意，從無數種設計中選出適合的字體時，要檢視字體的思想和哲學意涵，決定自己想要「營造什麼樣的世界觀」。

因此，首先你需要調查：

①用黑體（風格接近無襯線體）還是明體（風格接近襯線體）
②設計基本的價值觀
③使用過該字體的品牌

然後還有

④付費還是免費使用
⑤字重是否足夠
⑥可容納的字數
⑦是否支援多國語言
⑧是由大型供應商提供，還是設計師獨立發行

確認該字體的功能性是否出色。

關於「營造什麼樣的世界觀」，如果你貪心到全部都想要，那當然就會失去意義了，必須只聚焦於一點。
反過來說，如果你還沒找到那獨一無二的世界觀，或是還不夠確定的話，也可以嘗試在範例上編排幾種口袋名單裡的字體設計，用直覺來判斷，或是篩選出較不突兀的幾種字體。
我們公司經常將不同種類的字體排進同一份設計裡，製作實物模型（mockup），套用在實際的產品或服務上進行模擬試驗，以便決定作為目標的一點。

Museo Sans

Museo Sans 100
ABCDEFGHIJKLMNOPQRSTUVWXYZ
Museo Sans 300
ABCDEFGHIJKLMNOPQRSTUVWXYZ
Museo Sans 500
ABCDEFGHIJKLMNOPQRSTUVWXYZ
Museo Sans 700
ABCDEFGHIJKLMNOPQRSTUVWXYZ
Museo Sans 900
ABCDEFGHIJKLMNOPQRSTUVWXYZ

Trajan Pro

Trajan Pro Extralight
ABCDEFGHIJKLMNOPQRSTUVWXYZ
Trajan Pro Light
ABCDEFGHIJKLMNOPQRSTUVWXYZ
Trajan Pro Regular
ABCDEFGHIJKLMNOPQRSTUVWXYZ
Trajan Pro Semi Bold
ABCDEFGHIJKLMNOPQRSTUVWXYZ
Trajan Pro Bold
ABCDEFGHIJKLMNOPQRSTUVWXYZ
Trajan Pro Black
ABCDEFGHIJKLMNOPQRSTUVWXYZ

選好世界觀和字體後，可以因應狀況隨機更換照片、圖形、配色組合，但還是**建議盡可能統一字體，並涵蓋貴公司的所有資訊傳達及所有事業**。

你的公司沒有必要變成第二個「特斯拉」。

要注意，使用 Museo Sans 字體統整一切後所發展的未來，與使用 Trajan 字體統整一切後所發展的未來，今後呈現的世界肯定大不相同。

// 第 4 章 //

色彩的法則

只要理解「色彩」的功能和印象，
對市場行銷會是一大優勢。

課題 ···

- · 其實不太清楚色彩的功用
- · 以為色彩只要靠感覺來選擇就好
- · 總是不知不覺用了太多種顏色
- · 常常模仿現成的事物來配色

實踐 ···

- · 理解色彩的原理原則
- · 建立一套自己的配色組合
- · 配色組合裡的關鍵色要依「哲學」來選擇
- · 輔助色要依「功能」來選擇
- · 有策略地搭配色彩

扎根於生活的「色彩」世界

　　我們用我們自己的雙眼所見的「色彩」，都是透過觀看的方式、顯色方式，或者是自古流傳至今的「稱呼」，以不同的概念符號化。

　　在設計和市場行銷現場，目標是**理解、選擇色彩的概念與指定方法**，運用它們組成的「配色」，作爲武器來吸引人心。而人，會因爲動了心而發起行動。

　　設計現場「色彩符號化」的典型模式，大致有以下 4 種：

①【RGB】光的三原色組成的混色模式（紅、綠、藍）

　　RGB 稱作「光的三原色」，我們最爲熟悉的三原色媒介，就是電腦和電視的螢幕。

　　用光的三原色表現的世界當中，最具有特色的表現力，就**是湛藍透明的海洋和天空，它們具有所謂的「亮度」，即光線充沛的鮮明色彩。**

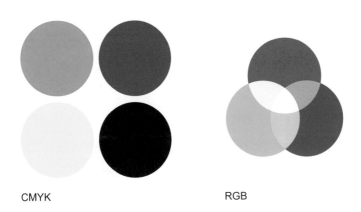

CMYK　　　　　　　　　　　RGB

如果要將一般用 RGB 表現的高亮度世界，轉換成商業印刷使用的CMYK模式，重點在於成品要做成不混濁且鮮豔的印象。

②【CMYK】商業印刷現場使用的 4 種基本色墨水調配而成的混色模式（青色、洋紅色、黃色、黑色）。又稱作「疊印色彩」。

CMYK 是在膠印（平版）印刷等商業印刷現場，使用**青色、洋紅色、黃色、黑色**疊加的方式表現的色彩世界。家用印表機裡的墨水匣也是 CMYK，大家應該都很熟了吧。

這 4 種顏色的疊加會因為名為「線數」的解析度不同，而以「網點」（dot）的形式表現。

③【專色】這是指將鮮豔的橙色、金色、銀色等疊加色彩無法混合出來的色彩，另外調配而成的墨水。像「法國傳統色」之類扎根於歷史和文化的色彩。

最具代表性的**色票**（由墨水公司製造、販售的色彩目錄）產品有：

彩通（Pantone）色彩橋樑（彩通公司出品）

DIC Color Guide（通稱 DIC，DIC Graphics 有限公司出品）

COLOR FINDER（通稱東洋，東洋油墨有限公司出品）等。

④【網頁色彩】由 6 碼數字和英文字母組成的色彩指定方法（像是 #666666、#abcdef 之類）

「216 網頁安全色」是指從 8bit（256 色）當中，刪除無法在 Mac 和 Windows 上顯示的 40 種顏色後，所保留的 216 色。

萌黃（DIC 日本傳統色）　　　　　　京紫（DIC 日本傳統色）

　　在網路剛起步的時代，使用這些配色來表現是最保險的選擇；但近年來，可以顯示 16bit（65,536 色）、24bit（16,777,216 色）的機器越來越多，也很常見用 16 進位（1,2,3,4,5,6,7,8,9,A,B,C,D,E,F）的 6 位數字和英文字母組合而成的「#48D1CC」「#F5F5F5」之類的色碼表現。

　　不過，機器顯示的顏色不一定完全正確無誤，所以像是品牌的關鍵色，普遍都會以概念色（concept color）或名稱為準，再根據用途，將色彩轉換成 CMYK、16 進位網頁色彩※。

Pink Storm1/2

C10 M84 Y20 K0

TOYO 0039

DIC 279s

R227 G66 B133

#E34285

※ 例如 Auto Race VI Guidelines（從東洋色票中選出概念色後，再轉換成 DIC 及 CMYK 色彩）

「色彩的記憶」

一家企業為了吸引更多品牌顧客，而限定關鍵色的色數、綁定品牌價值和獨特的用色（配色），藉此營造深刻印象的作法，就稱作**「色彩行銷」**。

成功建立色彩認知的品牌當中，第一個會令人聯想到的就是蒂芬妮（Tiffany）公司。

蒂芬妮（Tiffany）公司的品牌色彩，是帶有綠色調，鮮豔度和亮度都適中的獨特藍色（又稱作「蒂芬妮藍」）。

大多數人只要一看到這個顏色，就會立刻想到蒂芬妮，由此可見，在市場行銷活動上，**獨特的色彩也能成為一種品牌身分，或是標誌等識別符號（的替代品）**。

開始推行這種色彩的品牌行銷（品牌策略）時，最重要的是要隨時掌握自家公司的產品發展、形象、價位、其他競爭和先行的品牌，並且觀察市場動向、**擬訂「色彩策略」**。

要注意，無論使用的是多麼獨特的藍色，也未必能夠成為顧客腦海中的「品牌識別符號」。

「色彩的傳染力」

假如不是全球規模的知名企業，那是不是就不能運用色彩來執行品牌策略了呢？難道除了訂立縝密的策略以外，就沒有其他更能有效運用色彩的方法了嗎？

位於日本山口縣正中央的防府市，因為觀光與地方創生相關的幾項企畫案和品牌策略，而催生出名為「幸せます」（有

幸福、感恩等多重含意）的品牌。

　　多數市民都會在舉辦活動時使用粉紅色及與之搭配的色調，將「幸せます」的文字商標化，作爲在地品牌活用。

　　比方說，在市內舉辦某個重要活動的日子，即使不刻意提醒，從行政人員、觀光人員到工商協會的高層，全都會穿上過去活動時穿過的粉紅夾克，甚至包含便服的襯衫和領帶、女性的裙裝和洋裝在內，自動自發穿上粉紅色衣物的人紛紛出籠，當地也開發了許多周邊商品。

　　只要見識過一次這個景象，連我這種局外人也會覺得：「喔，如果這一天我要去防府，那就穿粉紅色吧。」

　　好比說現在的**電視藝人和偶像團體**，也不會全體都穿上一模一樣的服飾，**而是穿著具有某種統一感的服裝上台。**

　　包括市公所、工商協會、商店街、高中在內的整個地區，大家都在不知不覺中共同完成一件事，這個狀態本身就蘊含著相當大的力量。

　　實際上，在日本東京世田谷區的三軒茶屋商店街舉辦過的山口縣物產展，只有防府市的攤位在無意中充滿了粉紅色，從遠處也能一眼看見。

　　在地區或季節盛事的行銷活動中，也有很多這種不需要特殊理念的年度活動。

　　在這種時候，只要大家在**選色上具有某種共識（＝品牌色），比如說不知道該用什麼顏色時就直接選「某色」（像防府市的粉紅色），在設計上就會輕鬆許多，即便是預算吃緊的活動也能輕易辦出成果。**

◆「幸せます」的品牌色彩與應用範例

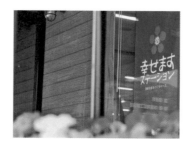

moyu 粉紅

TOYO0026
#BD0059
R176 G20 B88
C35 M100 Y45

較深的粉紅色
貫徹熱情、使命、
政務等行動的顏色

hana 粉紅

TOYO0044
#E83C6B
R232 G60 B107
C10 M87 Y38

桃紅色的粉紅色
讓愛情、邂逅等心
思得以實現的顏色

shiawase 粉紅

TOYO0056
#F5A8A9
R245 G168 B169
C3 M45 Y25

較淺的粉紅色
體現慈愛、安定、
家庭等平穩幸福
日常的顏色

考慮「地域性」和「適
合的色彩」製作而成
的防府市配色組合

用「色彩」提升銷售額的 3 個方法

如果想要管理「色彩」、更進一步提升銷售額，可以參考以下 3 個方法：

① 定義品牌色

「創業緣起」與企業哲學當然不必說，就算「只是無意選用的顏色」，也都要**將它們定義成品牌色、塑造成專有名詞**。

一定要深入探討自己為何選用這個顏色，並且幫它命名。

【例 1】總公司位於巴黎的食品店馥頌（FAUCHON）的品牌色是「馥頌粉」（FAUCHON PINK）。不只是商標、包裝、店鋪設計，連它們近年推出的聖誕蛋糕，也都採用了品牌色，總能炒作出話題。

【例 2】日本職業足球俱樂部鹿島鹿角的品牌色是「鹿角紅」，這是在地方共創運動方面，日本國內少見的球迷行銷成功案例。不只是主場比賽，在客場賽事中，觀眾席上也坐滿了身穿「鹿角紅」的球迷。

② 注意客群或同業的用色，並使用補色

頂尖品牌可口可樂的品牌色是紅色，而百事可樂在剛起步時也採用了紅色作為品牌色，直到聲勢上漲以後，才轉用藍色並大肆宣傳、成功改變形象。

這種作法在社群網站、電視廣告這種可以短期內連續或同時曝光的媒體上非常有效。

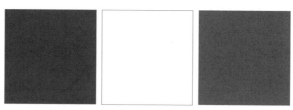

百事可樂的品牌色

③ 建立自家公司的配色組合，並拓展商品和服務

Google 公司在推出新服務、更新服務內容時，都會參照以商標色為基準的配色組合，**選擇單色或搭配的色彩，活用於新服務和設計之中。**

Google 公司的品牌色

用概念和功能使用色彩

提到配色，會以「形象」和「品味」來決定的人意外地不在少數，我在擔任色彩學講座的講師時，深切地體會到了這個事實。

用「形象」和「品味」來選色、符合自家品牌的作法當然很好，不過**選擇可以進行策略性延展和持續使用的色彩，對於市場行銷會比較有利。**

因此，

① **要更注重考慮「選色的意義」和「為什麼選這個顏色」**（包含市場調查和同業調查）

　　↓

② **重視故事性和企業哲學來選擇理念色**（品牌色、關鍵色、軸心色、起始色等）

　　↓

③ **選擇功能上需要的色彩**（能襯托關鍵色的色彩、輔助色等）

依照這個過程循序漸進、選擇色彩，不論是作為設計策略還是有持續潛力的工具，都會更容易得到理想的結果。

對比的法則

適當的對比可以營造出俐落明快的印象，
最終使人願意主動閱讀文章。

（課
題）··

・ 背景和文字都五彩繽紛，不易閱讀
・ 基於封面需要裝飾的成見，而不知不覺放入各種元素

（實
踐）··

・ 以簡單且「清楚」為優先
・ 確保對比度
・ 拋開標題需要裝飾的成見，用對比度來一較高下（選擇字型
　時要注意留白）

對比的意義

「對比」就是光與影，或是明暗的差距，也就是強弱的差距。加強對比，這個說法在一般意義中，也包含了「顯得更清晰」或「保有明暗差距」的意思。

日語有個慣用句是「明辨黑白」，這個句子正是指加強對比度的意思。

人的眼睛不可靠

無障礙網頁的原則，就是**文字與背景圖片的視覺化顯示，建議至少要有 4.5：1 的對比度（Contrast Ratio）**。

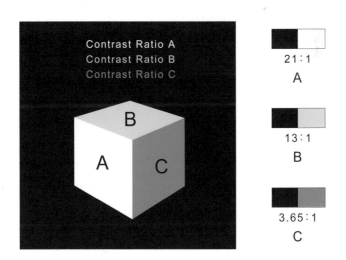

從 61 頁的圖 A～C 可以發現 C 的數值最不恰當。不過在立方體中，C 的平面看起來卻比文字更亮，在肉眼中會顯現出來、可以清楚看見。

接著來換一下背景色：

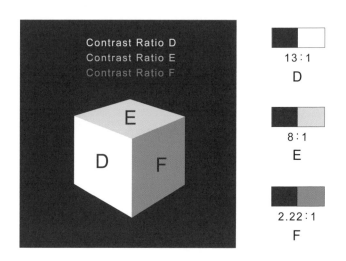

這次不是黑白，而是藍色與白字的數值。

黑色背景上的白字，與藍色背景上的白字，兩者的差異不易用肉眼判別，不過換成數值就能看出明顯的差異了。

比較 C 和 F，重點在於 F 的數值更低。

用數值衡量，而且套用實際文字來衡量才是最重要的。網路上也有測量這種數值的服務，各位可以嘗試看看。

成功的深色模式
與利用對比度的資料設計

65 頁的範例，是位在東京老街的老字號印刷公司在拓展新業務時，變更商標的品牌設計方針。

新的商標設計，主題是從古老的「活版印刷機」走向數位通訊技術的歷史變遷，由於最終採用的標準商標（企業會優先使用的主體商標）是屬於深色模式（以深色構成背景色的基底），所以品牌方針也同樣採用深色模式。

如果要像封面設計一樣講求簡單的元素，比起 65 頁下方「用照片來解說背景和企業緣起」，最好還是像 65 頁上方的範例一樣，果斷設計成深色滿版。

成功運用深色模式的重點，在於背景和商標要「刻意調低對比度」，以便觀看者讀取文字。

有些人會在投影片或 YouTube 的開場畫面，強行爲照片或文字描邊，想要讓它們「更醒目、更好讀」；但是在單一頁面裡添加的視覺對比「種類和數量」太多，只會增加更多干擾、模糊了重點。

認爲「視覺化資訊量越多越好」的觀眾，幾乎不存在。各位一定要把握適才適所且編排清楚、簡單的資料才討喜的原則。

保有對比度的設計，可以呈現俐落明快的印象。只要果斷留白並加強對比度，即使不刻意裝飾或添加插圖，觀看者也會自然注意到標題，**最終也能促使他們去閱讀本文。**

印刷機（線數）和螢幕（解析度）技術的進步日新月異，這種深色基底配上白色文字的設計，已經不再稀奇。

　　受到過去的成見束縛、認定「白色文字不易看清楚」，於是隨隨便便幫照片或插圖加上邊框，或是放大加了陰影的文字，就這樣姑且放上版面，這種表現才會被人認爲「跟不上時代」，千萬要小心。

上：利用對比度的封面設計
下：試圖用照片解說印刷現場的設計

上：利用對比度的本文設計
下：使用太多不必要的裝飾，淹沒了「主題」的設計

// 第 6 章 //

美圖的法則

「拍美照」的第一步，
就從了解構圖開始。

課題 ··

- ・想要經營社群網站，但是沒有時間
- ・試著拍了照片，但總覺得拍得不怎麼樣
- ・手機相簿裡堆了很多照片，卻遲遲不想上傳公開

實踐 ··

- ・熟練遵循 1 點法則的「超基本構圖」
- ・熟練鎖定焦點、襯托拍攝對象的手法
- ・熟練基本的「美照」手法，總之先試著上傳公開
- ・從「量」變到「質」變（的一天也許會到來！）

熟練「拍美照」的技巧也能迴避維持現狀的風險！

Twitter、Facebook、Instagram 等社群網站，不只擁有大量個人用戶，連企業行號也積極加入開設帳號。

雖然現在的潮流是與其冒著挑戰經營社群網站的風險、不如承受維持現狀的風險，可是一旦開始挑戰以後，**第一個會遇上的障礙就是「上傳照片」**。

近年來智慧型手機的攝影功能和應用程式都十分豐富，人人都可以輕易拍照。而且連普通人拍攝上傳的照片也都具備了構圖、對比、照片的色調等基本技巧，可以說是全世界的拍照技術都提升了。

這裡要依照第 1 章的「一點的法則」構圖法，先來介紹最簡單的「美照」拍攝方法。

「美照」的基本構圖

拍照時不在意構圖的人，都只是「隨便」拍攝視角裡的拍攝對象（風景、料理等）；而**在意構圖的人，則是會注意將「焦點」聚集在拍攝對象上再拍攝**。

聚集焦點再拍照的技巧，稱作「**對焦**」。

那麼，在某一處放上某個東西後，要怎麼聚集「焦點」拍攝，才能拍出好照片呢？

這裡就來介紹拍照的「**基本構圖**」①②，以及「**了解基本構圖後可立即應用的構圖**」③。

各個構圖都可以在拍攝對象上拉出輔助線或網格，從「面」導出「點」的位置。

①置中構圖：主題放在正中央

「**置中構圖**」就是像日本國旗一樣，將主題放在畫面正中央的取景方法。這種表現夠直接，所以**具有魄力和衝擊力**。

不過，正因爲置中構圖是適合初學者的手法，所以往往會被當成行家應當迴避的構圖。

因爲全世界已經有太多「單純將主題置中」的攝影作品了，可能無法引人注目。如果想要將拍攝對象置於畫面中央、充分襯托主題的話，**必須設法排除周圍多餘的元素**。因此，

- 模糊背景
- 清除周圍多餘的事物
- 主題以外的景物亮度調低或調高

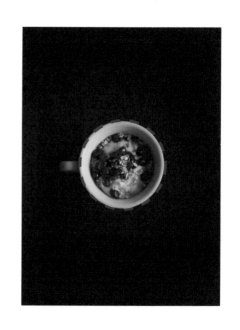

只要這麼做，就能讓觀看者的視線確實集中在主題上。

②三分構圖：主題置於 4 交點的其中之一

　　「三分構圖」首先要在視角裡拉出 2 條縱線、2 條橫線組成的網格。

　　如此一來，縱線與橫線的交叉處就會形成 4 個交點。三分構圖就是將主題置於這 4 個交點的任意一點上。

　　70 頁的置中構圖，可以給予觀看者適度的緊張感；三分構圖則是可以令觀看者感到安心，適用於想要讓拍攝對象顯得更自然的場合。

　　當然，主題不一定要準確位在交點上，只要大致位於交點附近就可以了。

　　另外，這個手法還能在主題到對角線上的部分製造留白（景深），所以要注意別在背景拍到多餘的事物。

　　順帶一提，有些智慧型手機的攝影應用程式內建「網格」功能，只要打開這個功能，拍照時就會自動顯示三分構圖的輔助線，非常方便。

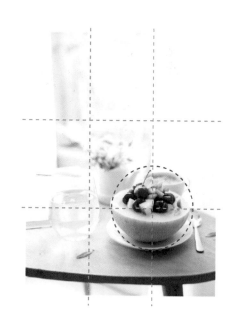

③基本構圖加上視角外的故事性：注意視角以外的部分

　　剛剛介紹的置中構圖、三分構圖，都是「將主題置於視角某處」的方法。

　　接下來要介紹的是應用手法，即**特地讓拍攝對象超出畫面之外、營造出故事性或意境的表現手法。**

- 將視線從視角外誘導至視角內
- 延伸至視角外的廣闊感

　　「將視線從視角外誘導至視角內」，是指視線的導線從視角之外出發、導向目標主題的的取景方法。

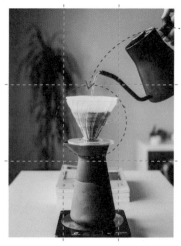

延伸至視角外的廣闊感　　　　　　將視線從視角外導入視角內

上頁右圖就是以水壺的熱水（視角外）注入濾杯（置中構圖）的形式，在一張照片中營造出故事性。

「延伸至視角外的廣闊感」，是讓視線從主題開始出發、導向視角外的取景方法。

上頁左圖就是以美味水果（三分構圖）和層層堆疊的鍋煎鬆餅（視角外）的形式，呈現出畫面的立體感。

這種構圖對於需要呈現美味感或鮮嫩感的料理照片來說特別有用。

「基本的構圖」與「美照」

目前為止介紹的都是簡單的構圖手法，接著只要掌握後面介紹的影像校正手法，或是加點巧思，就有十足的技術能夠拍出「美照」了。

為了將主題襯托得更加醒目，必須要

・設法讓焦點以外的事物都變得不顯眼（製造留白）

具體來說，有以下方法：

①加強焦點與焦點之外的對比（明暗差距）
②模糊焦點以外的背景、製造澄清感

加強焦點與焦點之外的對比（明暗差距）

首先，果斷排除主題四周的所有事物，或是調整出細微的角度，製造出構圖上的留白，而且還要做照片校正。

營造明度、暗度的差距（對比），是最有效的留白手法。不要只是一味地調低主題以外的景物亮度，也可以調高亮度。

75 頁右上的照片，是筆者用置中構圖拍攝的花卉照片，它原本也拍到了周圍的其他幾朵花，這裡則是做了校正，只聚焦於主題之上。

比方說，Instagram 有一個調整對比的濾鏡功能叫作「**暗角（vInstagramnette）**」。只要用它調暗照片四周、使主題顯得更加明亮，中心的花朵就會更醒目，變成一張更具有衝擊力的照片（左上照片）。

◆ Instagram 的「暗角」功能

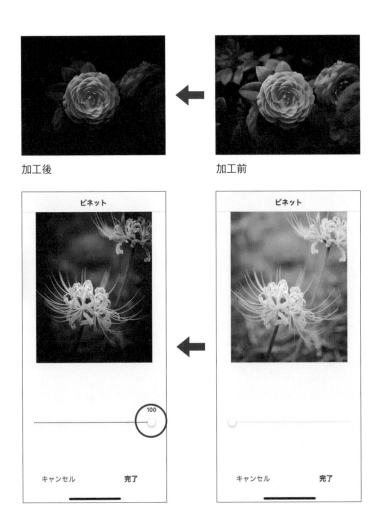

加工後 加工前

模糊焦點以外的背景來營造魅力

用高性能的**單眼相機（定焦鏡頭）**拍照最大的優點，就是**能夠表現出散景的「朦朧美」**。模糊四周的背景，可以保有柔和的氣氛，同時襯托出主題。

智慧型手機也有使用濾鏡功能模糊四周景物的方法，像是 Instagram 的「**移軸（Tilt shift）**」濾鏡功能。

雖然它無法調整散景的強弱程度，但可以選擇「圓形」或「直線」模式，並點擊想要強調的部分（焦點），就能讓周邊的景物模糊成散景。

暗角功能是藉由降低影像四個角落的亮度，營造出凸顯中心的效果，同時也能蘊釀出像拍立得相機一樣的復古氣氛。

從量變到質變

正因為是數位技術才能做到的進步方法，就是「大量拍攝」。不同於傳統的底片，只要在數位容量的容許範圍內，照片要重拍幾次都可以。

即便是同樣的構圖，只要稍微改變一下角度，成品就會產生驚人的差異。各位就多拍一些照片，**選出其中最好的 1 張上傳分享吧**。

加工前

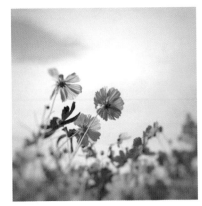

「移軸（圓形）」

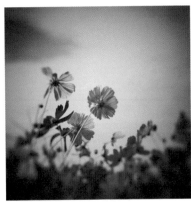

「移軸（圓形）」＋「暗角」

攝影角度的法則

商業照片是以適當的攝影角度決定世界觀。

課
題 ∙∙

· 常常不知道該如何取景，無法輕易上傳照片到 Instagram
· 想拍出更高級的質感或魄力
· 想拍出休閒感
· 想用影片拍出街道的魅力

實
踐 ∙∙

· 呈現當下的整體樣貌（垂直）
· 利用近距離特寫拍攝對象的效果，營造身歷其境的臨場感（仰角）
· 以視平線拍出輕鬆的質感（正面）
· 以鳥的視野拍出開放感（鳥瞰）

從 Instagram 普及的「垂直」攝影角度

　　「攝影角度」是商業交流和市場行銷領域的專業術語，是指攝影時的鏡頭對準拍攝對象的角度。

　　「拍攝角度要再高一點嗎？」
　　「要多拍一張近距離仰角嗎？」

　　這些都是攝影師和導演在攝影現場的典型對話。**選定攝影角度，可以決定作品的呈現方式與世界觀。**

　　隨著 Instagram 的流行，**從正上方拍攝的垂直角度**變成一般常見的拍攝手法。

垂直拍攝的範例

拍攝對象與相機互相平行，保持均一的距離感，**優點是很容易理解物體之間的關係**，但是無法拍出杯子的高度和馬卡龍的厚度等質感。

「垂直」的構圖會讓桌子上面放置的物品全數入鏡，所以**適合用來呈現當下存在的世界整體**，想要傳達「有機咖啡配上開心果馬克龍的幸福片刻」時，垂直就是最佳的攝影角度。

在過去的廣告攝影業界，專業的攝影師都會在配備了昂貴攝影機和正規器材的攝影棚裡，拍攝大量照片。

拍攝垂直角度時，他們會使用閃光燈或鎢絲燈這些照明器材，並且需要一座有挑高天花板的攝影棚。因此，除非有充足的預算或特殊的理念，否則沒有人會使用垂直的攝影角度。

近年來，藝術創作領域傾向於不一定要大規模的布景，只要**能儘量快速拍出自然的情境就好**。因此輕鬆按快門、拍一張照片就能掌握全景的**垂直角度，儼然正是智慧型手機時代的主流。**

堪稱型錄標準的「俯角」

一直以來，**型錄照片最標準的攝影角度就是「俯角」**，這是由斜上方往下拍攝的角度。

在租車公司網站上的「選擇車型」頁面，如果提供的是從正上方（垂直）或側面拍攝的汽車照片，因為死角的部分過多，會令顧客難以想像整輛車的外型。

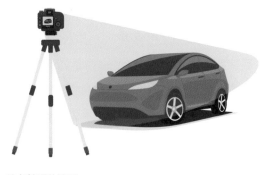

俯角拍攝的範例

如果改用俯角拍攝，顧客就能了解車子的整體形象（氣氛），也能同時掌握車子的性能（有幾扇車門之類）。

這不僅限於汽車這種大型商品，用俯角拍攝食品、化妝品、家具等各式各樣的商品照片，才能周到又保險（或安心）地拍出完整的照片。

展現魄力的「仰角」

俯角是從斜上方拍攝、偏向拘謹的構圖；相較之下，**「仰角」則是貼近拍攝對象、具有透視感的仰望視角。**

要說這種構圖的好處，首先就是**可以展現出魄力。而且不管是拍汽車還是其他商品，觀看者都會預設拍攝對象在上方，所以可以表現出神聖或權威的感覺。**

我在設計講座經常介紹大佛和宗教畫作裡出現的神祇。

這些圖片大多數都是實際採用「仰望」的攝影角度，看在我們的眼裡就是尊貴、莊嚴的感覺。

富士山是如此，名為神木的大樹也是如此，人對於比自己更壯大、高於視線之上的物體，總是會心懷敬意。

人仰起視線觀看物體，這個動作本身**就跟仰望太陽和繁星、仰望天空之類的一樣，具有營造出「樂觀」心情的效果。**

如果是像汽車這種有關個人興趣嗜好的事物，仰角就很適合用來呈現出「衝衝衝」「衝擊力」等感覺。

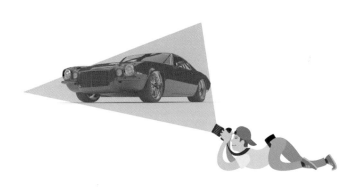

仰角拍攝的範例

鳥眼看世界的「鳥瞰」

比垂直和俯角都更高的視線稱作「鳥瞰」，相當於鳥的視線高度，近年來常見的空拍影像也是屬於這種角度。

這種角度可以讓人放眼望去，或是讓世界一口氣擴展開來，**適合用來營造開放感和大格局。**

鳥瞰拍攝的範例

　　不過，無論是拍攝自然豐饒的山林風景，還是大規模的城市，都會淡化照片截取一部分世界的獨特初衷，難免會變成所謂的「空拍影像」；**如果是想要拍出凸顯城市特徵的畫面，建議穿插地上的攝影角度會比較有效果。**

展現親切感的正面攝影角度

　　正面的攝影角度，是拍攝蔬果昔和蔬果汁這類自然風味的

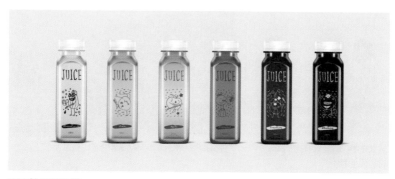

正面拍攝的範例

食品，以及純天然成分的系列化妝品時常見的角度。

　　食品的包裝不像汽車和家電的形狀那麼複雜，最重要的是呈現出包裝的外觀、充分展現整體的印象。

　　這時，拍攝對象和相機的角度要平行，拍出商品正面的構圖，也具有**「拍攝對象與觀看者對等」的關係**，或是傳達不擺架子的自然生活型態等訴求。

　　在過去奢華名牌和高級商品受到追捧的年代，連食品和化妝品也會刻意採用高級汽車一樣的仰角拍攝，指示要拍出「莊嚴感」「豪華感」的例子也不在少數。

　　近年特別**以年輕世代爲主，則是偏好儘量中立且友善的氛圍（照片的色調講求輕鬆的質感，更勝於嚴肅的氣氛）**，所以宣傳負責人、公關主任也要學會掌握那個年齡世代的品味、注重正面的攝影角度，或許會更好。

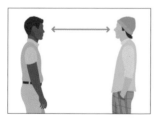

正面的視角能將雙方對等
的關係可視化

用輕鬆的感覺拍出朋友的視角

錯覺的法則

人會在無意識中辨識
「舒適的錯覺」和「怪異的錯覺」。

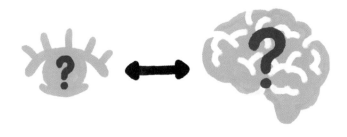

課
題

· 人不會用大腦來觀看事物
· 人都會相信眼見即現實

實
踐

· 理解視錯覺是可能會發生的現象
· 大致了解視錯覺引起的錯覺種類
· 透過校正來呈現自己理想中的印象，營造出自然且舒適的狀況
· 積極活用視錯覺，應用於自己想要表現的世界

大腦會受騙上當

肉眼看見不符合事實的圖形或構造，這種現象稱作「眼睛的錯覺」或「視錯覺」。常見的視錯覺有以下幾種：

① 看起來比實際上要大，或是有光點閃爍
 * 明明是同樣的長度，卻感覺到其中一方較長或是較大（A）
 * 實際上是平面的單色（同一顏色），看起來卻像不同顏色、有閃爍感（B）

② 同一圖形看起來卻不相同
 * 兩個面積相同的圖形，其中一方看起來卻比較大（C與D是一樣大的正方形，但是D看起來比較大。E和F是同樣面積的黑色圓形，但是E看起來比較大）

③ 明度、暗度或色彩看起來不同
 * 明明是同一種灰色，但是下圖看起來比較亮（受到眼睛對周邊的圖形和陰影的感覺影響）

這種視錯覺是因為各種現象的影響，才會導致眼睛看見「不同於現實的事物」。

所以，只要預先理解這種肉眼所見的世界不符合現實的現象，便可以反過來利用「眼睛的錯覺」來營造期望中的印象。

①看起來比實際上要大，
　或是有光點閃爍

A

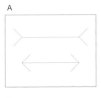

B

②同一圖形看起來卻不相同

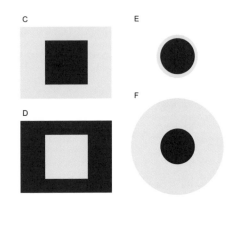

C

D

E

F

③明度、暗度或色彩看起來不同

從西元前開始使用的「錯覺」技法

世界各地都有許多利用視錯覺的效果，打造出能顯得更壯麗、更漂亮的歷史建築。其中最有名的，當屬希臘的帕德嫩神廟。

人類的雙眼即便看著同樣大小的兩個物體，也會因為距離越遠，使大腦誤以為其中一方比較小。

帕德嫩神廟就是利用這股性質，讓圓柱的角度微妙地向內側傾斜；由於過長的平行線看起來會向外彎，所以基石設計成中央比兩端稍高的形狀。

此外，圓柱的表面並非圓滑，而是加上了凹槽，可以製造複雜的光線反射，比一般的圓柱更能將建築物襯托得更耀眼，巧妙地運用了視錯覺的技術。

近年比較有名的例子，則是從東京迪士尼樂園的正門口可以看見的灰姑娘城堡。

它同樣使用了遠近法的效果，營造出「很近的地方看起來很遠」的錯覺，所以讓遊客在回程時，出乎意料地很快就抵達了世界市集，可以有充足的時間享受購物的樂趣，有助於提升商店的銷售額（請大家有機會一定要去見識看看）。

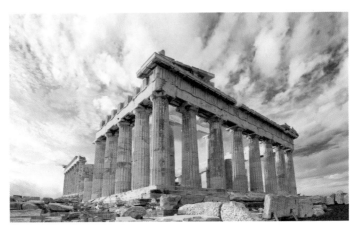

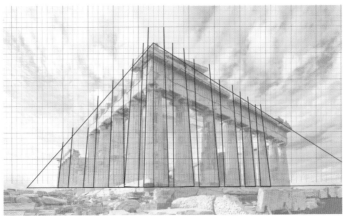

帕德嫩神廟

在網路視訊時代活用的錯覺

這種「看起來較大」「看起來跟實際上不同」的感覺，也對我們的日常生活造成很大的影響。

比方說，**最近開始盛行開設網路視訊會議**，結果才發現，有些人比實際上看起來還要更體面，或是有人在視訊裡看起來比較遜色。

假使你很在意自己「臉的大小」「外表看起來漂不漂亮」，那就要注意以下兩點：

- 電腦畫面（視訊軟體視窗）裡的臉部比率
- 髮型（頭髮蓬鬆比扁塌更能顯得臉小）

因為根據 90 頁介紹過的 E 和 F 的視錯覺原理，電腦視窗中的臉會顯得比實際上要來得大。

用電腦內建的視訊鏡頭放大照
映在視窗上，會顯得臉很大

如果改用獨立攝影機，連背景
一起拍進去，才會顯得美觀

用鮮豔的器皿盛裝，再樸素的料理也能拍得很美味

如果將這種「外側和內側的關係」運用在料理的擺盤上，只要花點非常簡單的小巧思，就能創造出驚人的效果。

就算是拍照不太上相的「滷芋頭」這種料理，只要盛在鮮豔的器皿上，就會顯得更豐盛、更繽紛。

此外，如果想讓料理的分量顯得更澎湃，就用較小的器皿盛裝；如果想讓少量的料理顯得精緻高雅，就用較大的器皿盛裝。

下面的示範照片當中，因為木頭餐桌和滷菜都是帶點橙黃的茶色，所以選用補色（在色彩傾向中對比的顏色）的藍色系，就會非常醒目了。

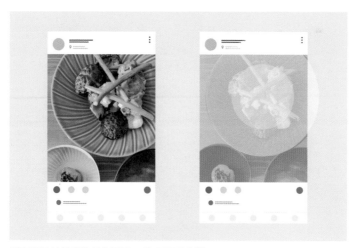

料理照片的呈現效果會因器皿的巧思而改變

人永遠不會忽略細微的怪異感

　　視錯覺也並不是沒有壞處，**特別是在平面設計的實務當中，最需要注意的就是矩形（正方形）的視錯覺，以及同一尺寸的平面看起來大小卻不同的視錯覺。**

　　請看 97 頁的範例。右邊是大小相同的紫色、白色正方形，左邊則是已經校正成「看起來」大小相同的正方形。

- 紫色和白色的按鈕因為有顏色的深淺差異，深色會顯得比較小，所以紫色看起來比白色小。

　　　↓

　　將按鈕的顏色調整成相近的色相

- 紫色和白色按鈕看起來似乎微微呈縱向的長方形

　　　↓

　　縮短按鈕的上下長度

紫色和橙色的按鈕乍看之下大小一樣……

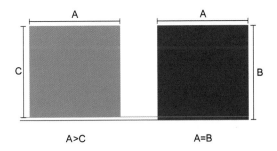

A>C A=B

這種校正的作法，並不是近年才出現的技巧，最著名的例子，就是圍棋的黑子體積做得比白子更大。

從數值上來看，爲了將物品做成非常自然的狀態，需要進行極度精密的作業。

也就是說，人類所謂的「很自然」，是一種最大限度的舒適狀態，不自然就會令人感到不舒服。

我們所見的舒適世界，或許一切都是來自於「錯覺」。

重點在於，我們要明白自己所見的世界裡，同時具有「錯覺中的自然」與「錯覺中的不自然」。

大家必須認清，即便是在錯覺之中，自然且舒適的狀態還是會令人感到安心，否則就會感覺怪異。

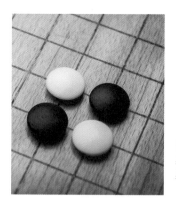

白子的直徑為 21.9 公釐（7 分 2 厘），黑子的直徑為 22.2 公釐（7 分 3 厘）；黑子的厚度做得比白子多約 0.6 公釐。（參照日本棋院官方網站）

// 第 9 章 //

模仿的法則

大自然裡也隱藏著「黃金比例」
「蜂巢結構」等商業設計的啟示。

課題

· 想要輕鬆簡單地盈利，所以直接抄襲
· 認為只要能夠快速賺錢，就可以不擇手段

實踐

· 從臨摹範本來學習、以此為起點走向創作
· 觀察大自然並抽取出可運用於商業的設計模式，加以活用
· 心懷對藝術大師傑作的敬意，進行二次創作

人就是無法不模仿

社會學家塔爾德在著作《模仿律》當中，寫道：「模仿是一種社會性活動，甚至超越文化、宗教、國家，圖樣和模式會傳遞（傳染、結合）下去，最終滲透世界。」

簡單來說，他的意思就是**「流行會聯繫全世界」**。

各位是否都見過「以前大家明明都在○○，但最近卻都變成在××」這類的現象呢？

像是時尚潮流、「搭上捷運發現車廂裡的人都在滑手機」等，各位應該都曾親眼目睹過這種在廣大的世界裡同時發生的現象吧？

這裡要談的內容雖然會與第20章提到的「鏡象的法則」重複，不過即便沒有如此誇大的風潮，親密的情侶還是會穿情侶裝外出約會，感情融洽的母女偶爾也會買同款的包包。

追根究底，**人類就是無法不模仿，所以總在無意中以為這是一種社會活動。**

仿冒和模仿的差異

那麼，「仿冒」跟「模仿」的差異是什麼呢？**為什麼大家普遍都認為不能「仿冒」，卻可以接受「模仿」呢？**

兩者之間決定性的差異，在於「模仿」這個行為的目標是「學習」（至少懷有敬意），但提到「仿冒」這個詞彙卻會令人聯想到「違法」「違反著作權」等與犯罪有關的字眼，兩者

的精神理念（為何效仿）有天壤之別。

　　換言之，「**模仿**」暗示了**會持續往前邁進**，但「**仿冒**」卻**透露出只想儘量節省工夫、抄襲了事的惡意**。

　　當然，有抄襲嫌疑的人還是有辦法生存，那就是永遠繼續這樣下去。始終不放棄、堅持下去，於是就會孕育出新的起點、開創全新的創作之路。

　　所謂的武道，一開始也是有特定的形式，等到出師以後，將來才會抵達藝術的境界，而創作之路也是同理。

◆「仿冒」和「模仿到再創造」的差異

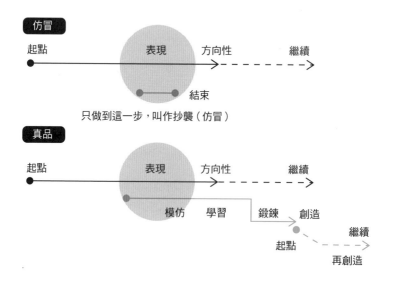

形狀的創作鐵則，就是抄襲大自然

對於商務人士，**我最建議的是模仿自然的形狀和模式。**

這裡舉個有用的先例，就是亞德里安‧貝贊與J‧佩德‧贊恩合著的《自然界中的設計》。貝贊在書中提到了作為「萬物物理定律」的「流動系統」，也就是建構定律。

就像設計書籍裡經常提到的「黃金比例」，和大家都知道的雪花結晶所呈現的「碎形」一樣，**大自然的形狀之中，隱藏著可以應用於市場行銷到經營管理的各種啟示，問題只在於你是否能夠發現它。**

近年來，大多數期刊文獻都已製作成電子書，可以透過網路與商業接軌。

所以，忙碌的商務人士親自走進大自然的時間，今後會越來越重要。不論你要設計什麼，必定會在某個時刻用到大自然所擁有的設計模式。

總公司和分公司的設計是如此，上司和部下的經營管理也是如此；訂閱和課金等金融機制，或是思考其他各種形式的時候，都必定會遇上這一刻。

需要構思獨創且劃時代的事物時，大自然中充滿的神祕形狀和道理，肯定都能派上用場。

若有人願意跟隨這種從大自然中得到靈感的商業模式，那當然是件好事，平常就多多接觸這些足以成為各種創意和媒體內容基礎的資源，遠比整天追蹤那些只是為了得到「讚」而複製貼上的農場圖文，更能獲得幾倍、甚至是幾十倍的力量。

心懷愛與敬意「模仿巨匠傑作」

在音樂和影像相關業界，有一種對對象作品懷著敬意模仿的手法，稱作「**致敬**」。

最具代表性的作品，有 1960 年代的美國西部片《豪勇七蛟龍》。這部電影號稱是改編自日本導演黑澤明的電影《七武士》，將日本的貧窮農村改成墨西哥的小村落，並將戰國時代的 7 個武士換成了鏢客。

深受全世界兒童喜愛的皮克斯和迪士尼動畫，則是在現代風格的吸睛新作裡，融入了不朽名作的經典場景，以表示他們對整個電影業界的敬意，這也可以說是一種超越時代、邁向年輕新世代的傳承。

從這層意義來看，特地以無可匹敵的大師傑作為目標進行二次創作，這個行為無關乎是否從事創意行業，都是一種必須要親自嘗試挑戰看看的模仿式設計手法。

減法的法則

展現,就是「決定哪些不必展現」。

課題

- · 作品總是亂七八糟
- · 想做出更簡潔的感覺
- · 想要簡單強調重點

實踐

- · 刪掉不必要的元素
- · 儘量不要加上裝飾
- · 挑出不必展現的事物

品牌商標的「減法」

應該很多人都聽過「設計是一種減法」這句話。只要刪除多餘、重複的元素，簡化形式，不僅能夠襯托第 1 章提到的「一點法則」，而且**簡化多少，設計的緊張感就會增加、加強多少，並且也更顯得俐落**。

在品牌商標的世界裡，事業需要多角化經營或是拓展業務範圍時，多半常會進行這些工作。

近年蔚為話題的例子，就是**萬事達卡（Master Card）的商標更新**。

該公司的代表標誌，更新後竟然只剩下紅色和橙色的圓圈而已，也就是削減成只有兩個圓形的設計。

萬事達卡趁著商標更新的時機宣布實行事業改革，要從「提供支付服務的企業」轉型成「生活型態企業」（全方位支援生活需求的企業）。這也顯示了他們在新的商標設定啓用前，已充分做過用戶調查（辨識度、是否能夠認出商標等）。

我也剛好在這個時期得到居留歐洲的機會，親眼見證了商標更新的成功。

歐洲商店內的室內裝潢照明整體偏暗，所以只要在店門口貼上這個商標，**簡化後的鮮明色彩比以往更加醒目**。

稱作金融科技（Fintec）的金融相關新創企業的商標和設計，基本上都是以智慧型手機為主要競爭領域，所以簡單又酷炫的設計蔚為主流，不過老牌企業「萬事達卡」的商標或許才是其中最簡潔的設計，令人感受到它身為一大企業所具備的更大潛力。

減掉多餘的「裝飾」

大多數人都能夠理解,既然是品牌商標的設計,那標誌必須要能夠從遠方一眼看見,在智慧型手機中也要講求辨識度,所以盡可能以簡單為佳。

但另一方面,**廣告傳單和企畫書的設計卻脫離「簡單」的訴求**,經常可以看見到處都塞滿元素的遺憾案例。

當然,絕大多數人都是基於

「想要清楚呈現。」
「想要讓人理解。」

這些想法,才會努力搭配和裝飾版面。

然而,雖然說是出於好意,但添加了不必要的元素,只會讓設計的價值一路下跌。

建議大家在**覺得設計工作「大功告成」時,最好再次評估分隔線、文字的陰影等「裝飾」是否真有必要,有沒有哪些元素重複使用。**

要是繼續做這種靠裝飾撐場面的設計,就會忽略第 2 章、第 5 章介紹的留白和對比,也就是人原本具備的「看見不可見事物的技術」「預測後續的想像力」,**結果扼殺了展現重點的設計原則。**

請大家記住,「過多的裝飾稱不上適量」。

◆常見的過度裝飾範例

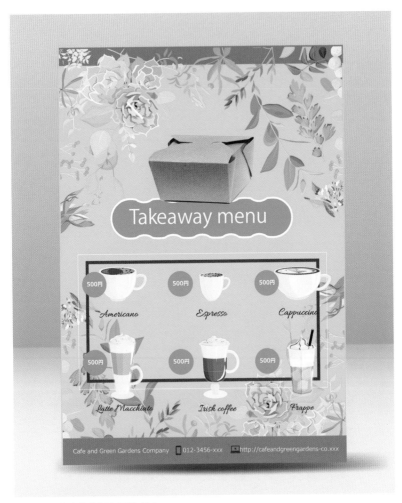

①上下的花邊真的是必要的嗎？
②標題和內容的邊框真的是必要的嗎？
③上下都有必要搭配圖案（綠葉）嗎？

◆從 109 頁的範例中減去②

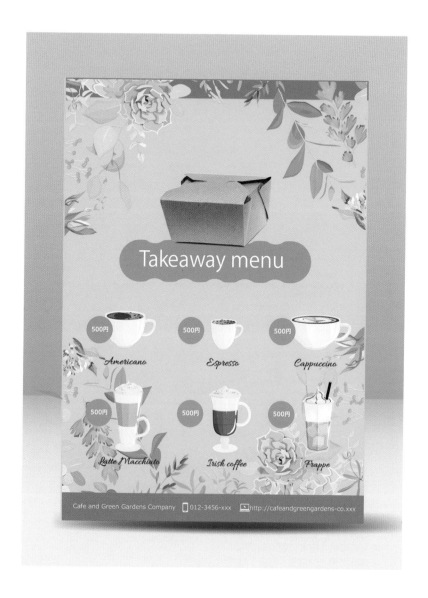

◆從 109 頁的範例中減去①②③

多數人常做的裝飾手法（扼殺設計的要素）：

- 文字加上陰影
- 文字描邊
- 添加大量邊框
- 隨意使用漸層
- 使用大量顏色
- 花紋排好排滿

解決問題的（設計）方案選擇──決策的技術

在製作廣告傳單、企畫書等各種場合，都會先選出最適當的（設計）方案，再刪減不必要的元素、進行刷新。

在這個階段也是，不能因為很難選擇，就跟把所有裝飾都放進版面一樣，直接網羅多個方案，或是一股腦地追加點子。

如果分不出哪個方案才好，可以採取以下的方法：

- 選擇對最多人有益的方案
- 選擇符合目的或宗旨的方案
- 選擇容易拓展到各種媒體的方案
- 選擇成本較低、利益較多的方案
- 選擇第一眼看起來最好的方案
- 選擇最美觀的方案
- 選擇最有力的方案
- 選擇發展持久性較佳的方案

　　不管是商標還是傳單設計，繼續保留不必要的元素、放著不處理，就會導致「主題不清楚」，建議不要這麼做。

　　「想要展現，就要決定哪些不必展現」。

　　「展現，就是決定哪些不展現」，這就是從視覺到大腦最簡單的資訊傳達原則。

排列的法則

只要排列好,不只顯得「整齊」,
還能呈現「力量關係」。

課
題 ···

· 根本不在乎事物的力量關係
· 排列物件時總是不假思索

實
踐 ···

· 顧慮物件的關係和序列
· 將特徵歸類、分組

將力量關係可視化

「排列」在設計裡具有很重大的意義。

「排列」這個詞可能給人一種拘謹、沒有創意的印象，但實際上，**將至今毫無規律的事物「整頓聯合起來」**，可以達到以下的效果：

- 將力量關係可視化
- 可以歸類出群組
- 刪除無用的元素
- 以大類別來分高下

排列原本的意思，是整頓編排序列。

當然，與其讓事物保持亂七八糟的狀態，還是整齊排列比較美觀。**排列好的狀態會對人腦傳送信號，暗示對象的屬性，也能營造出序列。**

最簡單的例子，就是婚禮和婚禮後的宴會。婚禮的席位順序是從主賓開始依序排列，直到最後的親屬。

大致來說，約定俗成的作法是將前面的席位留給高貴人士（社會地位較高），後面的席位則是留給親屬。

從參加者的角度來看，雖然實際上看不見，但這種排列就等同於貼好了標籤。

另一方面，自助式的宴會就是未排列的狀態，參加者會隨機進場混雜在一起，無從得知誰和新郎熟識、誰又是新娘的上司等。

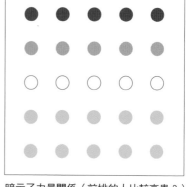

沒有力量關係　　　　　　　　　　　暗示了力量關係（前排的人比較高貴？）

　　這不僅限於婚禮的場面，排列可以將「從屬」或「力量關係」可視化，儘管實際上並沒有上下關係，也能設計成宛如具備這種序列的狀態。

用「排列」將類別可視化

　　排列好的群組，再利用第 2 章「以留白劃分區域（界線）」的作法分隔開來，就成了設計風格中所謂的「版塊」。

　　各位在 Facebook、Instagram 等社群網站上發表長篇文章時，是不是都會想要加個標題呢？但是這些應用程式並沒有字體加粗或改變文字色彩的功能。

　　這種時候，雖然也可以用【】之類的符號框住文字當作標題，但其實只要拉長行距，**就能營造出類似標題的錯覺，可以讓讀者停頓一下再繼續閱讀。**

沒有特別的類別關係　　　　　　　　暗示了類別

　　當然，如果是可以自由改造風格的網站，只要將標題文字加粗，就會變成更清楚的標題了。**即便只是表現在細枝末節（視覺資訊）上，我們也能夠充分辨別多種資訊的種類。**

　　我曾經看過使用大量裝飾的分隔線、邊框、填滿色彩、將放大的彩色文字設為斜體或添加陰影等設計風格，而且毫不在意排列和留白的文字和投影片資料。

　　這種毫無意義的裝飾，反倒可能會妨礙人類原本具備的「看見不可見的事物」的感覺，或是認知上的潛規則。

　　這當然不僅限於資訊設計，組織和服務的設計也是同理。

排列和留白的法則

　　即便是電腦裡的資訊目錄，我們也是靠著排列和留白來進行感官上的認識。留白的部分（關係可視化）越大，就是越高等的資訊目錄。

假設在書中的跨頁裡，邊框與大標題之間的留白為 X，大標題和小標題之間的留白為 Y，小標題與本文之間的留白則為 Z。

　　如果版面上只有大標題和本文，那麼邊框到大標題的留白 X，就會比大標題與本文之間的空白 Y 要大。

　　如果是大標題＋小標題＋本文的版面，邊框到大標題的留白 X，同樣會比大標題到本文的留白 Y 要寬。

　　只要固定好應當固定大小的地方，任誰都能夠輕易分辨出 X ＞ Y ＞ Z 的結構。

　　特別可惜的是，具有多種設計和品牌的入口網站使用者介面（User Interface，簡稱 UI）過度設計的狀況。

　　既然整頓介面就能顯得乾淨整齊、拉開間距就能釐清物件順序，那只要不添加多餘的裝飾、排列整齊就可以了。

　　我們如果想要與每天繁忙的生活和緊密的空間稍微拉開一點距離、深呼吸，珍惜我們原本看見的世界，也就是重新省思各方面是否行事過度的話，現在或許正是時候。

標題與本文

大標題＋小標題與本文

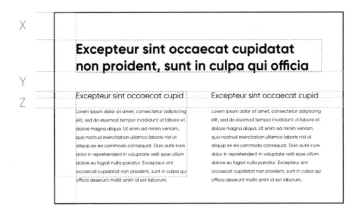

// 第 12 章 //

反覆的法則

有反覆性的內容集合，
能引人想像「後續」並心懷「期待」。

課題

・ 每次都是一時興起、製作不同的版面設計

實踐

・ 理解內容的特徵、決定設計版型
・ 讀者能夠容易閱讀
・ 製作者能夠輕易製作

反覆就是引人想像「接下來」

「反覆」，就是重複的意思。

「反覆的法則」是將人類大腦中「看見看不見的事物」的機制，套入內容的推展，這是一種可以快速正確傳達資訊的資訊設計手法。

如果我們要正確獲得這個「反覆的法則」帶來的好處（利用對方的想像力），必須滿足以下條件：

①具備簡單又方便反覆運用的「設計風格」
②做到「資訊就是設計好的內容」，以便輕易套用設計風格
③大致掌握整體的內容（總量）
④內容必須能夠適應版型，並且能繼續擴張

126頁的範例，就是智慧型手機常見的長條式設計版型。放上稍微偏大的粗體字標題，接著再放入本文、圖片，這樣就是一組內容集合。

我們看新聞、看食譜學做菜時，都會先看標題和圖片（因為這些會吸引視線，所以又可稱作吸睛元素），再決定是否閱讀本文。

只要一篇文章充滿饒富興味的暗示，就會讓人想要再繼續閱讀下去。

◆標題、本文與圖像的反覆

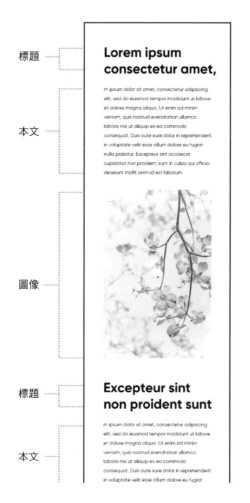

標題 ┈┈

本文 ┈┈

圖像 ┈┈

標題 ┈┈

本文 ┈┈

「後面一定是同一種模式（設計版型）吧？」

「反覆的法則」的基本就是形式化

如果要實際製作反覆的版面，前提是要特別重視

- 標題
- 內容

的設計，以及這些元素的

- 資訊量

也必須足夠齊全。

　下方的照片是我在東日本大震災復興支援事業中，幫忙設計的「附福島產味噌便利料理食譜的季刊」訂閱企畫「春」「夏」「秋」季號的封面，當然後面會繼續發行「冬」季號。

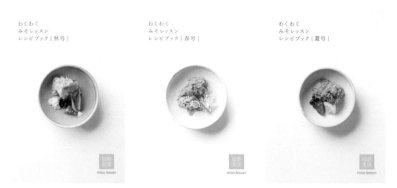

「春季號」「夏季號」「秋季號」的刊物

談到書冊的封面設計，編輯部不知為何卯足了不必要的幹勁，甚至忘記這是「定額制的訂閱刊物」，開了毫無用處的企畫會議，還討論到

　　「春季號放櫻花的照片。」
　　「夏季號就放小孩投稿的圖畫。」
　　「秋季號放中秋明月的插畫。」
　　「接下來，冬季要放什麼好呢⋯⋯」

　　結果一下子就迷失了方向。
　　但另一方面，如果全部以味噌料理單元為設計主題，讀者多少就能想像到「冬」季號的樣子，同時產生好奇心。

　　如果是以持續下去為目的、以系列化為前提而設計的封面，訂閱者才會覺得「是之前收到的那本冊子」而放心翻閱，製作者也方便維持製作的品質。

わくわく
みそレッスン
レシピブック［冬号］

福島
美味

miso lesson

「冬季號」的刊物

運用「反覆的法則」的設計才容易推展

刊物的內頁也同樣充分運用了反覆的法則，

1 專業味噌師的專欄（開頭）
2 星期一的味噌湯食譜
　①菜名
　②材料和主標語
　③作法
　④成品照片
　⑤健康要點
3 星期二的味噌湯食譜
　①菜名
　②材料和主標語
　③作法
　④成品照片
　⑤健康要點

以這種形式不斷重複。

只要像這樣運用「反覆的法則」的設計，也能輕易推展成**智慧型手機應用程式這種縱向的小畫面。**

而且，如果要抽出其中一項內容、製作成海報或卡片，也非常輕鬆簡單。

將設計版面整理得簡單清楚，對讀者來說也是好處多多。

◆運用「反覆的法則」的版面配置

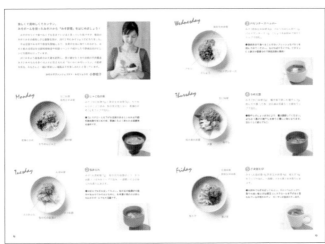

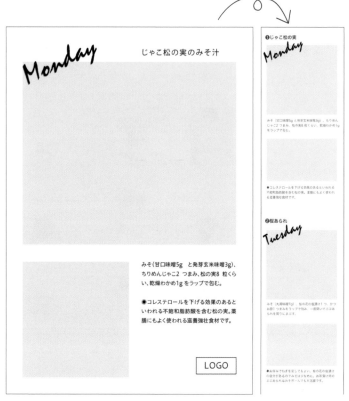

じゃこ松の実のみそ汁

Monday

みそ(甘口味噌5g と発芽玄米味噌3g)、ちりめんじゃこ2 つまみ、松の実8 粒くらい、乾燥わかめ1g をラップで包む。

●コレステロールを下げる効果のあるといわれる不飽和脂肪酸を含む松の実。薬膳にもよく使われる滋養強壮食材です。

LOGO

❶じゃこ松の実

Monday

みそ（甘口味噌5g と発芽玄米味噌3g）、ちりめんじゃこ2 つまみ、松の実8 粒くらい、乾燥わかめ1g をラップで包む。

●コレステロールを下げる効果のあるといわれる不飽和脂肪酸を含む松の実。薬膳にもよく使われる滋養強壮食材です。

❷桜あられ

Tuesday

みそ（丸麦味噌1g）、桜の花の塩漬け1 つ、かつお節1 つまみをラップで包み、一度開いてだるまくらりを置りなおます。

●お好みでしそを足してもよい。桜の花の塩漬けの塩分がある白のてみそはひかえめに。お茶漬け用の桜あられはみそボールでも大変便利です。

運用「反覆的法則」的設計，也容易推展成
手機版等其他媒體的版面

　　讀者能夠因此從「想像」中孕育出「期待」，設想下一次，以及下下一次可能也會繼續出現有趣的內容。這樣才有助於持續下去。

// 第 13 章 //

重力的法則

如果版面有「好像不夠穩定」的感覺，
原因或許就出在中心位置的設定方法。

課題
..

・ 總是用數值來設定置中
・ 不在乎版面散發出的怪異感

實踐
..

・ 注意重力
・ 重視外觀的感覺

所有設計都會受到重力的影響

「重力的法則」是指**計元素在成品上的數值座標，會與肉眼看見的呈現方式產生差異**，中包含了理解這種現象後加以校正、修改成自然的呈現方式的工作。

具體來說，重力會使設計元素看起來比實際的座標位置更低，或是顯得有點歪斜，需要透過目測（人眼觀看）來修正、改成自然的狀態，大幅增加設計整體的穩定感。

這裡就來舉例介紹兩種最好懂的現象，即設定版面中心的方法，以及正統的字體設計方法。

大家可以藉此了解，為了營造出「（人類眼中的）普通的世界」，需要運用多少細微的技巧。

靠自己的肉眼來「置中」

136 頁的圖是貼在牆壁上的海報，這是主視覺圖在版面裡上下置中的範例。

左邊是加上輔助線的說明用圖，兩者放在一起對照就很清楚了，**Before 的確是將主視覺圖放在數值上的正中央，但總覺得有點不自然。**

這是因為視錯覺使得 A 顯得比 B 還要長，重心比中心要低，而且上面的空間看起來好像少了什麼。這正是重力的法則。

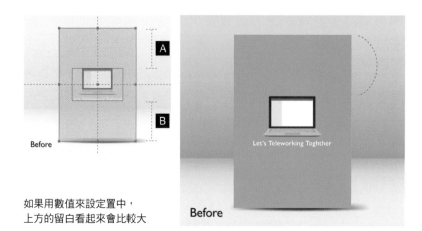

如果用數值來設定置中，
上方的留白看起來會比較大

Before

After 是將重力造成的視錯覺校正後的海報。

實際上 C 比 D 要短上許多，但卻能徹底消除 Before 的「上半部空曠感」，漂亮地（看起來位於中央）納入版面。

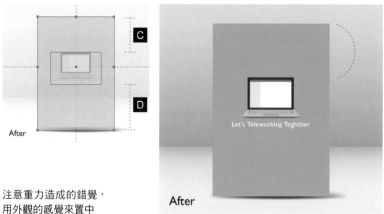

注意重力造成的錯覺，
用外觀的感覺來置中

After

常有不擅長留白設計的新手來找我尋求建議。留白之所以會產生版面收納不妥的感覺（令設計者感到棘手的主因），大多數都是來自視錯覺沒有校正的怪異感（看起來空曠）所造成的疑慮。

高品質字體──優美的祕密在於「看起來很普通」

到目前為止的章節，已經提過很多次「簡單的設計才優美」，所以這裡就來說明**「簡單 ≠ 單純」**的原則。

138 頁的範例是字體「Gill Sans」的字組範本。這個字體的設計雖然比較簡單、沒有任何裝飾襯線，但是並不會顯得疏離或怪異，反而有格調又可愛，也就是所謂的適合又優美的字體。

這裡為了解釋重力的法則，所以要來讓各位實際感受一下，Gill Sans 的 O 不是正圓形才能營造的效果。

輔助線的粉紅色是正圓形與正方形。如圖所示，大家單純以為「很簡單」的文字設計，**實際上可以看出來做了壓扁變形（平體）的效果。**

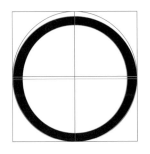

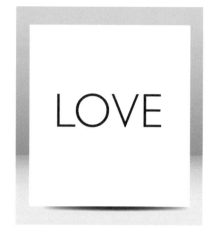
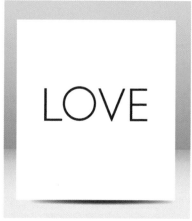

Ｏ 的字母稍微加了一點平體的效果　　　將 Ｏ 換成正圓形的記號，感覺會有點怪異

接下來我會講得比較專業。由於感受會因人而異，所以請大家當作參考即可，或是專心盯著看、直到「看見」為止。

上圖的範例是將設計好的字母「Ｏ」，**替換成正圓形的記號「○」**。

修改後，LOVE 不再像是一開始看上去那樣「沒有特別奇怪」「簡單清新」「感覺剛剛好」，而是變得「**好像不太整齊**」「**存在感很強烈、好像哪裡不太穩**」「**總覺得怪怪的**」。

設計名片時注意「重力的法則」，質感會更高級

139 頁的範例是虛構的公司名片設計修正後的例子。

Before 與先前介紹的範例一樣，設定成數值置中，但因為重力的法則影響，總覺得看起來很呆板。

其中原因就出在上半部不是特意留出的留白，而是「無意間空出來的留白」。

After 則是將整體的重心提高一點、「看起來」置中，**稍微往上修正**。

結果，版面出現適度的留白，也符合第 1 章的「一點的法則」，使觀看者可以聚焦於公司名稱。

這就代表遵守重力世界的理論。以外觀的安心感為優先，調整好字體重心的設計，對人類來說才是自然的狀態。

人類的直覺多半都對於眼睛看見的資訊十分敏感。

在商業的重要場合，為了避免讓人感到「莫名地不安心」「有不好的預感」，希望大家都能好好將「重心的法則」牢記在腦海裡。

// 第 14 章 //

空氣的法則

不讓品牌形象淡化的關鍵，
在於設計方針。

課題

. 牆上貼滿佈告紙，顯得髒亂
. 設計毫無規則可言，所有元素都亂七八糟

實踐

. 決定設計的規則
. 注重整體的統一感和氣氛
. 導入並活用設計方針

空氣也能設計？

「空氣的法則」，是指將服務或企業形象在「整體上」整頓出「相同的氣氛」，以便確保商業上的信賴和利益。

不過，要做到這個「整體上」卻相當困難。**我們該怎麼做才能將宛如空氣般無形的存在，設計出「相同的氣氛」呢？**

日文的「空氣感」這個形容，可以替換成「統一感」「一貫性」「整合性」等詞彙。所以，首先只要將元素**整理得通暢、連貫，就能營造出不錯的空氣感**（就跟說一套、做一套會失去信用的道理一樣）。

以數位國家的身分廣受矚目的愛沙尼亞，引進了名為 Brand Estonia 的「國家品牌方針」（其中包含了設計要素），在國家工具上採用了能自動產生統一感的機制。

愛沙尼亞的品牌網站上介紹愛沙尼亞的宣傳影片

愛沙尼亞的品牌網站上介紹的影片製作方針

這個網站設置了有益於市民的設計模版和配色組合，而且詳細介紹了愛沙尼亞的美好與國家的發展方向，讓新「國民」也能立即理解愛沙尼亞的特色。

也就是說，愛沙尼亞風格的「統一感」設計，最終讓國家應盡的使命和遠景都擁有電子化的快速效率，並且達到全民共享。

當然，並不是只有愛沙尼亞這類的國家，大多數全球化的服務也都為了

- 在全世界迅速且同時推進具有統一感的企畫案
- 避免白費工夫，並提高研發速度
- 在所有場合都能保有一定程度以上的設計品質

而活用了品牌的方針和設計體系。這些多半都可以供大眾在網路上瀏覽、及時共享資訊不落後，因此也有助於提高新加入的業務運行效率。

品牌方針的落差

關於品牌方針的思考方法，只要腦中具備正確的概念，當然就能以足夠的效率做出優良的設計。

而**「營造空氣」不只是大型企畫案才會面對的課題，鄉鎮的小公司老闆也無法置身事外。**

比方說，在實體店鋪和網路商店內，只要能做好具有統一

感的品牌設計，就能達到以下效果：

- 促進交流的效率（Accessibility）
- 得到顧客的信賴（Sincerity）
- 具備不同於競爭者的差異化優勢（Uniqueness）
- 吸引目光（Impression）
- 在社群網站上被分享出去、獲得評價（Shareness）

好處多得不勝枚舉。

另一方面，**在沒有擬訂整體策略、處處碰壁的設計現場，必須在每次遇到困難時檢視並修正設計，久而久之只會加重設計師的負擔**，於是就會陷入醞釀不出好設計（當然銷售額也無法提高）的惡性循環。

因為到處碰壁而隨便做出的設計，會導致

- 看不見，無法閱讀
- 欠缺可信度
- 好像似曾相識
- 不吸引人
- 讓人拍了照片也無意分享，還從手機相簿裡刪除

諸如此類的遺憾結局。

品牌設計的落差之所以擴大，並不在於資本和事業規模，也無關藝術方面的審美觀和品味的差異，而是運用設計的知識和策略。

「景觀資產」可以累積無形的信用價值

接下來，請各位想像一座街頭的圖書館。

建築物是知名建築家所設計，擁有特殊的外觀，室內是書櫃配置得井然有序又賞心悅目的美麗裝潢，只要置身在其中，就彷彿走進另一個世界，感覺十分舒適。

即便是這種講究又充滿一貫性的地方，也會因為日後的運用方式而破壞了「空氣」，原因之一就在於「佈告紙」。

佈告紙是指「保持安靜」「禁止飲食」「本月推薦書」等圖書館員工無視圖書館原有的氣氛（空氣），依各自的「品味」製作的資訊公告。

各位的腦海裡，是不是都已經浮現了設計和字體沒有統一、卻張貼在圖書館各處的佈告紙模樣呢？

當然，做一張佈告紙也要花費很多勞力。這種情況不只是會發生在圖書館，客人絡繹不絕的熱門麵包店也是一樣。

「趁著其他工作的空檔」「其他工作很忙，無法花費太多工夫去做」「不太清楚設計是什麼」……做設計的人都必須帶著這些煩惱，不斷嘗試運用、從錯誤中學習。

但是，**接受服務的訪客只要一看見這種不在乎設計性的「佈告」之類的紙張「到處貼得亂七八糟的情景」，就會頓時對這個地方失去興致了。**

就算是本應漂亮美麗的公共設施，只要「景觀」不佳，就會變成根本無法與市郊購物中心比擬的「公家建築」，在不知不覺中違背了市民的期待、最終失去民眾的信賴。

營造「空氣」的 5 個步驟

人潮洶湧的熱門店家和市郊的購物中心，都非常注重品牌的「空氣感」；但另一方面，各位前往鄉鎮圖書館和小型商店，看見到處張貼的佈告紙、價格標籤、注意事項等紙張的設計不統一，是否會感覺亂糟糟的呢？

這就好比剛才提到的愛沙尼亞例子，**不論是鄉鎮圖書館還是小型商店，都需要注重訂立組織裡的設計方針。**

只要習慣了作法，就會發現其實沒有那麼難。就像煮飯一樣，只要按部就班就不會出問題。

首先，請大家思考以下步驟：

① 決定「不要哪種元素」
② 決定「要做出哪種感覺」
③ 收集素材、篩選決定
④ 決定素材的用法、設計的作法
⑤ 嚴格遵守決定好的事，除此之外可以自由發揮創意

現在，讓我們透過範例來看圖書館的佈告紙設計方針，以及小商店品牌的再設計吧！

【圖書館的佈告紙設計方針】

①佈告紙的設計沒有統一感，雜亂的圖書館讓人覺得不舒適

②統一佈告物的設計，整理成漂亮的圖書館

③設計成文雅的感覺

- 字體儘量不要加粗
- 色彩以「自然」為主，統一成綠色或咖啡色等大地色系

④做成簡單卻穩重的設計

⑤插圖和照片也要保有寬敞充足的間隔

【小商店的品牌再設計】

以前，我曾經接過一家商店的委託，包含商家名片、包裝、Banner 等形形色色的設計案例。因此我以

- 讓人明白哪裡開了店
- 有效運用商標，盡可能不使用照片和文字說明

這兩點為核心，進行品牌的再設計。

只要以這種規格製作，就不必再費力從頭開始製作佈告物，苦思設計的時間也會頓時縮短。

更重要的是，**店鋪整體的空氣營造出了一貫性，所以客人在店內的感受也好了許多。**

氣氛舒適、可以悠閒物色中意商品的商店，或是寧靜又饒富知性、流動著優雅時光的圖書館，人們當然會想特意走訪了。

◆圖書館佈告紙的設計方針範例

字體凌亂、總是想用有廉價感的字體、插圖的色調不統一、總之就是放大文字

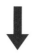

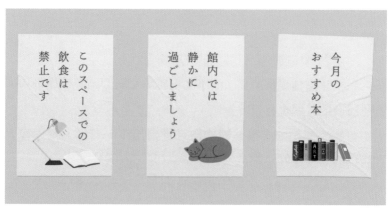

統一了字體、插圖色調，使用好的字體統一排版的版型

◆小商店品牌的再設計範例

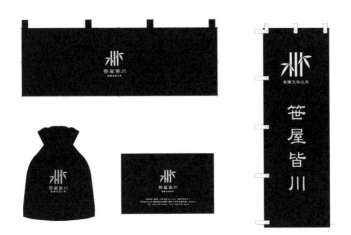

占領的法則

對於不斷看見重複的事物所產生的「認知」，
會漸漸變成「親切感」。

課題 ··

- ・ 想要吸引更多顧客
- ・ 不希望顧客只是短暫上門幾次，而是會持續光顧
- ・ 想要提升認知度

實踐 ··

- ・ 多次使用同一種簡單的設計
- ・ 讓人留下同一種設計占據了廣大面積的印象
- ・ 做得「醒目」、引人分享

千萬不能過度改動設計

「占領的法則」就是**讓設計大量曝光，加強觀看者腦內潛在的印象，藉此影響他們心中的好感度。**

這就像是我們對於從小就熟識的玩伴或職場同事，比完全不認識的陌生人更有「親切感」一樣。

舉幾個好懂的例子，有些大家長年以來熟悉的設計毫無理由地徹底改版，就會流失部分支持者；當然，曝光頻率太高，也會造成反效果。

用「某個特定的形象」成功占領人的大腦時，會產生相當大的力量。

但是在論及個人喜好以前，如果是讓人「不知道」「沒什麼印象」的設計圖象，那恐怕就很難達到這種效果了。

包含我們在內的設計相關人士，**總之就只能不斷重複使用那個設計圖象，盡可能運用在更多工具和媒體上，而且還必須思考如何讓「那個設計圖象」逐漸滲透（占領）顧客大腦。**

企業和品牌進行企業識別或視覺識別的原因

我擔任設計顧問時，發現規模越小的經營者，越容易強行更改根本不需要更改的設計。

另外，我也見過同一個主辦人或相同主題的講座，**以想在重要的活動上吸引大量人潮為由，每一次都要更改廣告傳單或Banner的設計，但這種作法只會適得其反，顧客並不會認為這**

種作法是一種「企業努力」。

　　第一眼看見的廣告若是不具備足夠的衝擊力，客人多半不會注意到、不會看進眼裡，自然也不會留下任何印象。也就是說，每一次都更改設計，只會造成反效果。

　　舉個例子，我們來看看第一次踏進足球場、「對足球不太感興趣的人」的反應吧。那裡有：

- 主場隊代表顏色的制服
- 主場隊的旗幟
- 主場隊的官方周邊商品

讓觀眾對隊伍產生「親切感」的安排

全場充滿了一貫的設計時，志同道合的觀眾在場內也會和樂融融。

初次踏入這種場面的人，可能會因為這種一體感飽受震撼；不過，**隨著他多次踏進球場，就會漸漸喜歡上那支隊伍了**（當然，這也與對球員的好惡、比賽的走向有關）。

這時，他對於眼前占據大幅面積的事物、**對於多次重複接觸的事物，就會在某個時刻從「認知」轉變成「親切感」。**

「Green Dining」是可以指定主廚的外燴服務，下圖是他們委託我進行的商標精修（保留既有的設計原形，修飾得更實用、加強印象的作業）案件。

Green Dining 與一般常見的外燴服務不同，會因應顧客細膩的需求，同時提高性價比，算是很獨特的新創公司。

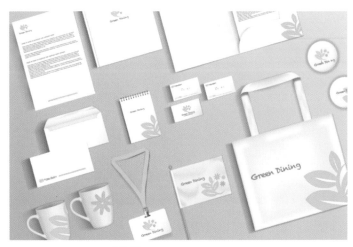

Green DinInstagramn 的範例

它的特色是不只講究調理的食材和方法，連人力資源也充滿了「Green」（活力朝氣）。

儘管它具有如此簡單明瞭的「特色」，在創業初期卻還是運用了群眾外包、免費模版來進行市場行銷，於是遇到了以下困難：

- 企業特徵不易可視化
- 無法展現企業差異化

因此，在進行設計更新之際，為了讓各種工具更能方便運用，我提出以下對策來加強設計通用性。

- 將商標更換成「字體」
- 減少品牌的色數

視覺識別和企業識別※ 並不是大企業的專利，而是為了增加接觸顧客的次數、用設計形象占領他們的大腦所必備的策略。

※ 視覺識別（Visual Identity）和企業識別（Corporate Identity），是運用視覺一貫性的行銷及品牌策略

建議挪用傳單的設計

「占領的法則」對於沒有品牌策略的公司行號服務，也有以下優點：

- 可以輕易引進

- 利用重複曝光來提高顧客認知度
- 不僅限於單一業務,也容易橫向推展出相關的業務或持續發展

最簡單的例子,就是挪用傳單的設計版型。

在同一企業內成立新業務時的廣告,可以大膽重複運用過去在其他業務使用過的版面。

那麼,這裡將 33 頁出現過的推薦外帶傳單,保持原本的設計、推展成其他的業務內容。

雖然兩者的訴求內容和目標都不同,但共同點都是「在鎮上推動多個事業經營者的新嘗試」,於是就直接沿用以

- 吸睛圖象
- 訴求事例
- 資訊來源

構成的簡單架構和排版版型。

包含小公司、商店、大學社團在內,**經常以為通知用的設計和版型每次都要變更才行,這麼想可就錯了。**

大多數的中小企業、自治團體往往都有「缺乏人力資源」的問題。

只要擺脫「套用相同版型是偷工減料」的魔咒、有效活用設計版型的話,至今的努力就會成為設計的資產,像儲蓄一樣不斷累積下去。

儘量在設計中,有策略地引進「占領的法則」吧!

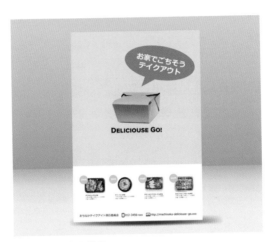

推薦外帶的廣告傳單

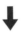

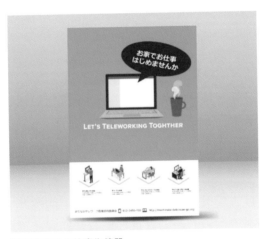

推薦遠距工作的廣告傳單

限制的法則

活用手頭的資產，創造出全新的價值。

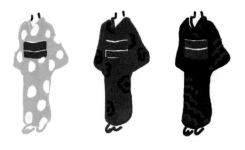

‧ 想要引進設計體系，但光是要更改商標就很麻煩，所以遲遲
未能動手
‧ 認為設計沒有邏輯可言
‧ 憑著一時興起的念頭，毫無策略且斷斷續續地做設計、使用
設計

‧ 做策略性的設計
‧ 重複使用同一元素、創造出令人印象深刻的世界
‧ 在限制中也能享受挑戰和創造的樂趣

限制就是創造之神

在設計現場大部分的狀況下，比起完全自由發揮（All Free），有某些「限制（Regulation）」，（包含爲了符合限制的創意巧思）才會更有創造性，這就是「限制的法則」。

很多人都對「限制」有負面的想像，因爲一般所說的「限制」，都是當作抑制的意思使用，但「限制」一詞的英文是regulation，在設計上是解釋成規範的意思。

事實上，因爲有限制，設計輸出的內容才更容易展現出人性，也會增加創造性。

普通人如果想利用這個「限制的法則」做好設計，主要有以下 2 個方法：

①決定主題，（慢慢做出變化並）持續下去
②決定設計的版型，只變換其中的內容

那麼我們就趕快來看①的例子吧！

「限制」也是繼續之神

舉一個因爲有「限制」而孕育出更多創意的日本案例，就是外國人票選第一名的觀光勝地（Trip Advise 調查）京都伏見稻荷大社的鳥居（＝主題圖象不斷重複）。

這種現象不僅限於伏見稻荷大社，在日本各地也隨處可

見，但紅色鳥居林立的參道，主要是因爲「海外觀光客」和「Instagram 用戶」（分享自己拍的照片、上傳到社群網站，進而擁有影響力的媒體活動者），才會衍生出這麼大的人氣。

這片只有紅色鳥居的風景，反而顯得更「獨特」且「令人印象深刻」。

而紅色鳥居林立的參道在 Instagram 上十分亮眼，於是又吸引更多見過這幅景致的海外觀光客，以及尚未造訪過這片風景、想要親自穿越鳥居拍照的國內旅客。

具體來說，會引發以下的現象：

來看鳥居
↓
拍照分享
↓
想捐款興建自己的鳥居
↓
又吸引別人來看鳥居
↓
拍照分享
↓
想捐款興建自己的鳥居
↓
又吸引別人來看鳥居
↓
拍照分享
↓
想捐款興建自己的鳥居……

也就是說，這片風景不只是在 Instagram 上吸引目光，還能孕育出不斷持續下去的循環。

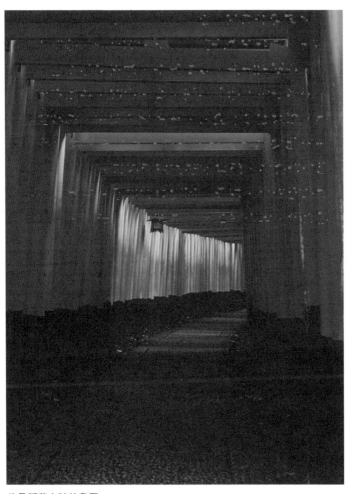

伏見稻荷大社的鳥居

動態識別

這個方法不只是對鳥居之類的建築物，在平面設計現場也非常實用。

舉一個著名的例子，就是美國的音樂電視台「MTV」的標誌。「M」與「TV」的組合結構雖然都一樣，但背景色、文字花樣和色彩都可以自由搭配，衍生出更多變化。

接下來是我自己主辦、舉行的咖啡館講座「設計行銷咖啡館」。

在舉辦當時，這種附餐飲的講座活動非常罕見，加上主題限定為「設計與○○」，所以招攬到不少參加者。

這場活動本身當然具備「設計與○○」的「限制」，所以這些海報設計也加上了一樣的「限制」。

海報遵循的設計版型，是兩個堆疊的正方形固定不動，但顏色、設計、字體都可以自由發揮，依此設計成新活動的海報。

這個作法對製作者來說既愉快又輕鬆，而且在當時的調查中發現，因為這種設計十分少見，所以在網路上以圖搜圖的功能當中也頗具優勢。

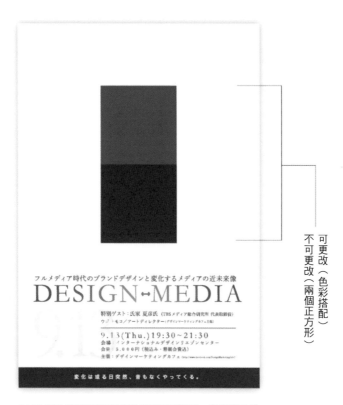

可更改（色彩搭配）
不可更改（兩個正方形）

2012 年的設計行銷咖啡館「設計與媒體」舉辦當時的海報 ©UJI PUBLICITY

KIMONO 設計體系

　②的例子是「KIMONO 設計體系」，是我自己命名的「限制法則」。

　這是以日式服裝、和服的結構爲例，**從完裝型態開始分解各個部分，藉由替換其中一部分的配件，來大幅改變氣氛的架構體系。**

　在一般建構設計體系的現場，原則是由上往下。

　意思就是，組織頂層的判斷和要素的選擇，無論如何都會花上很多時間（比方說重新檢視現在使用的標誌，光是要改動就十分麻煩，又不知道該從何下手，所以姑且先放著不動，這種案例占了大多數）。

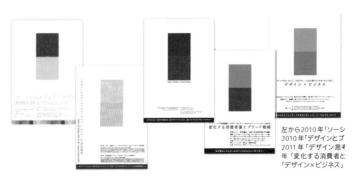

左起為 2010 年「社群媒體 × 設計」、2010 年「設計與品牌識別」、2011 年「設計思維與設計策略」、2011 年「變動的消費者風貌與品牌策略」、2012 年「設計 × 商務」

但是，利用搭配好的設計版型做出的「KIMONO 概念」，
可以自由決定是否「保持舊有的設計、不用更改也沒關係」。

　　和服跟腰帶並沒有上下的優劣關係之分。腰帶上方露出的
裝飾布、繫在腰帶中間的腰帶扣，這些細節也都是時髦漂亮的
重點，可以大幅改變印象；且不管再怎麼冒險改變搭配的配件，
完裝後的模樣也依然是和服。

　　不知道各位是否見過這樣的例子，日本家族裡的老奶奶去
世後遺留下的絲質和服，由曾孫女改用流行的穿法搭配穿著後，
竟然也能穿得如此時髦有型！

　　**包括既有的事物在內，各式各樣的材質搭配而成的美妙韻
味，也能變換出全新的創意，這就是「KIMONO 設計體系」。**

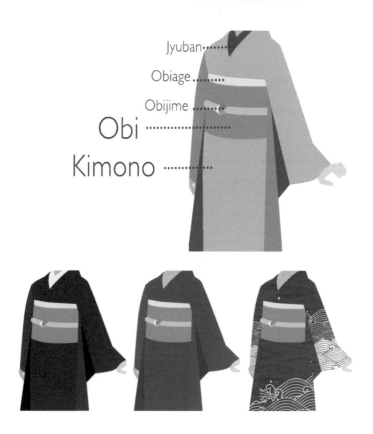

KIMONO＝（mainA×（mainB×mainC））×
（subX×subY×subZ）

Jyuban

Obiage

Obijime

Obi

Kimono

分解已經完成的結構、更換其中「一部分」，營造全新的印象和氣氛

用「限制的法則」輕鬆開發新商品

山口縣防府市的防府外郎本舖推出的「防府外郎糕 花めぐり」，是經過再設計與品牌再造的商品。

它並沒有改動現有產品的食譜和尺寸，只是將過去未經系列化的各式商品組合在一起，加上山口縣歷史悠久的神社佛閣盛開的「花卉」作為故事性。

商品更動元素一覽表

商品尺寸：不變

商品的品項：不變

商品的外包裝：追加

介紹在地神社佛閣盛開的花卉來表現商品故事性：追加

商品故事性的英文翻譯：追加

很多業務和服務都很講求持續性。加上一部分「限制」的「限制法則」，就是終結不停創造新產品後再廢棄的黑歷史，**活用手頭上的資產，同時創造全新價值的技術**。不但任誰都能運用，效果也立竿見影。

「防府外郎糕 花めぐり」

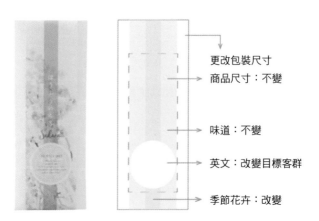

更改包裝尺寸
商品尺寸：不變

味道：不變

英文：改變目標客群

季節花卉：改變

逆勢的法則

認同其他先行的公司,並找出全新的定位,
就能以「競爭與共存」的方式成長。

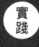

課
題
‧‧‧‧‧‧‧‧‧‧‧‧‧‧‧‧‧‧‧‧‧‧‧‧‧‧‧‧‧‧‧‧‧‧‧‧‧‧‧

- 在強烈的競爭中不知不覺追著前人的腳步走
- 總是抄襲別人的暢銷產品或流行趨勢、做出相似的設計
- 業界整體正逐漸萎縮變小

實
踐
‧‧‧‧‧‧‧‧‧‧‧‧‧‧‧‧‧‧‧‧‧‧‧‧‧‧‧‧‧‧‧‧‧‧‧‧‧‧‧

- （即使產品或服務性質相近，也要）參考強勢頂尖企業的設計
 或概念，並嘗試逆向操作
- 炒作話題，設法不花廣告費來提升品牌認知度

重新定位的設計策略

洋溢著當代感的潮流稱作「主流」，相較之下，**反其道而行的投資手法則稱作「逆勢」。**

這在設計行銷方面，是指注意主流「包含設計在內的價值概念」但不並追隨，而是特意採取全新定位的作法。

就結果而言，這樣可以與對手競爭、共存，同時有助於擴大業界本身的市場規模。

可口可樂與百事可樂

最典型的例子，就是**「百事可樂」對業界最大的先行廠商「可口可樂」採取的重新定位設計策略。**

百事可樂在 1890 年代創業當時，用了會讓顧客誤以為是「可口可樂」的配色和字體。各位也可以在網路上搜尋確認當時的商標。

到了 2010 年，百事可樂的品牌標誌、關鍵色、形象策略等品牌策略徹底革新。

在這個品牌再造的過程中，**它保留了創業當時商標裡用過的紅色，再加上藍色、黑色，偶爾還會加上銀色的鮮明配色，**給人非常酷炫的印象，與可口可樂傳統的感性訴求（最具代表性的是日本版廣告歌詞「暢快清爽可口可樂」）劃清了界線。

百事可樂就以這種方式徹底刷新「品牌形象」，當然也大幅影響了當時的飲料製造商形象。

◆可口可樂和百事可樂在視覺方面的品牌策略

特別是日本開發的「百事超人」角色，引起了與過去可口可樂的客群截然不同的目標客群共鳴，蔚爲話題。

　　「趕流行」的作風雖然可以簡單獲得即刻的成效，但相對地卻可能妨礙業界整體的成長。

設計總監、專案經理，以及設計師本身都必須銘記在心，越是成熟的商品，就越能孕育出新的形象、帶領整個業界成長。

新設計可以拓展市場

雖然已經是超過十年前的事了，不過我曾經負責過「讓年輕世代體會日本酒魅力」「女性也能喝日本酒」的專案設計與設計策略。

　　當時我不只是在百貨公司，也在超市、網路購物、酒廠直營店等店鋪，調查了大量的日本酒酒標設計，結果，我發現各種日本酒的

- 產地
- 原料
- 品牌

明明都不同，但是**酒標設計卻有很多共同點**，像是

- 手寫字或毛筆字、書法風格的商標
- 使用綠色或茶色的大酒瓶盛裝（與葡萄酒、燒酒、瓶裝啤酒相比）
- 品牌名稱都是 3 個或 2 個漢字（例如〇〇川）

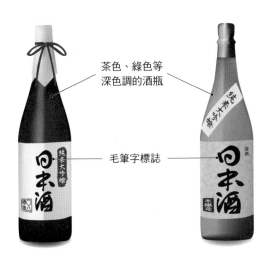

茶色、綠色等
深色調的酒瓶

毛筆字標誌

（2009 年當時）幾乎沒有見過日本酒使用 1 個漢字、片假名、活字表示的商標，也沒有羅馬拼音標示的商標。

儘管燒酒的瓶身設計已經出現了創新的風格，但**日本酒的整個業界卻充滿了似曾相識的設計**，這就是我當時擁有的印象。

當年我要設計的日本酒※，是在瓶內進行二次發酵，擁有偏愛有機、低甜度的白葡萄酒和香檳的女性會喜歡的芳醇滋味。

因此，在整體的印象方面，我將白葡萄酒和香檳的瓶身設計（容量設定成方便女性拿取、不會感到沉重的 1 合，即 180ml 左右），與「現代和風」的酒標或圖案，這兩個不同的要素結合在一起。

日本酒的 1 合瓶通常是用於葬禮和法事，或是以一杯裝為主流，行情大概在 300 ～ 400 日圓左右；但如果是氣泡葡萄酒和香檳，200 ml 的小瓶裝價格卻鮮少低於 1000 日圓以下。

因此，我接受委託設計的日本酒雖然價位設定偏高，但最後還是輕鬆過了關。

後來，這支酒上了巴黎的星級餐廳活動、有海外客戶洽購，還登上了女性雜誌報導，掀起不小的話題（2020 年則是以 1500 ml 瓶裝為主流在市面上流通）。

※ 輕氣泡純米微濁生酒「綾」豐島屋總店。

◆**女性偏好的設計策略考察**

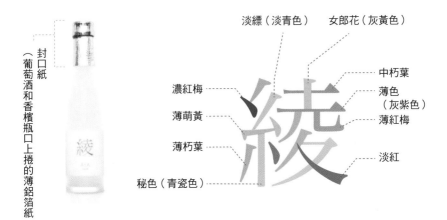

封口紙
（葡萄酒和香檳瓶口上捲的薄鋁箔紙）

淡縹（淡青色）　女郎花（灰黃色）

濃紅梅

薄萌黃

薄朽葉

秘色（青瓷色）

中朽葉

薄色
（灰紫色）

薄紅梅

淡紅

類似葡萄酒和香檳的
小瓶造型

日本酒的設計幾乎不會使用的多色訴求／
現代和風、色調堆疊的配色組合

選擇的法則

人只要面臨多個選項，
就會忍不住想要選擇。

課題

· 只想推銷暢銷商品

· 不太在意賣場的陳設方式

實踐

· 一定要準備選項

· 做出各種人都能樂在其中的系列商品

· 增加選項,並講究賣場的陳設方式

最好要準備選項

「選擇的法則」是指在沒有選項的前提下別無選擇的狀況，以及在有選項的前提下選擇的狀況，後者更能讓人感受到「運用自己的意志」。

說穿了，還不知道客人會不會購買、極為普通的商品（像是糖果零食、馬克杯、環保購物袋等會讓人不知不覺買下去的物品），除了味道和形狀的影響以外，**也會因為有設計上的選項，而有望提高顧客的購買意願和銷售額。**

可以選擇的自由

假設你在旅行途中走進的伴手禮店裡，架上只有一款環保購物袋。如果你原本的購物目的並不包含環保袋這個選項，你就會覺得「現在不需要這個」而直接忽略它。

但是，如果架上陳列了 3 種設計的環保袋，其中有你喜歡的設計款式。於是你就會心想「如果我要買就會選這一款」，在無意識中做了「選擇」。只要顧客像這樣開始思考選擇的理由，就等於是朝購買踏出了一大步。

「機會難得，就買來當作旅遊紀念吧。」
「雖然我自己不用，但可以買給○○。」
「我最近開始△△了，買來裝東西應該也不錯。」

一旦有多種選項，人就會無意識做出「選擇」

　　只要顧客將商品與自己的興趣嗜好聯想起來，或是考慮是否買給親近的某人，那麼掏出錢包結帳的可能性就會更高了。

　　如果要讓客人忽略完全不需要的狀況，**產生「買下來也不錯」的念頭，準備多種選項會更加有利。**

「配角商品」可以拓展市場

　　近年來，中小企業也逐漸引進數位行銷手法，可以輕易掌握「根據昨天的營業額，花朵圖案的設計似乎特別暢銷」之類的資訊。

　　但是千萬要小心，不能因為這樣就單純推出「只大量追加生產暢銷商品」的策略。

　　當然對顧客來說，有想買的商品總比沒有要強，但**商品的選項減少，恐怕會導致前來賣場的顧客類型縮小**（而且，庫存量大也可能讓顧客心理上產生反正還很多、以後再買的想法）。

　　推銷色彩種類豐富的毛衣或刷毛衣的技巧之一，就是**將「配角色（可以襯托暢銷色的顏色）商品」放在兩端**。

　　同理，如果花朵圖案銷路不錯，那就將基本款設計或庫存商品放在兩旁來襯托它，以確保客人需要的選項。

　　雖然這麼做也是考慮到來買花朵圖案的客人，可能還想買其他設計的商品，不過同時**也可以避免客人出現「如果店裡只賣花朵圖案，那我就不跟你去逛了」**，或是「我（不走進店裡）在外面等你」這類的情形。

◆只要推出配角商品，暢銷商品的市場就會擴大

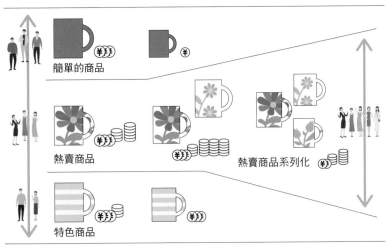

簡單的商品

熱賣商品　　　　　　　　　　熱賣商品系列化

特色商品

目標客群　　　　　　　　　　　　　　　　市場規模

185

瞬間的法則

人的第一印象只要 0.2 秒就能決定，
特別是現代人必定會注意到的社群網站頭像。

課題

- 社群網站頭像用了 10 年不換
- 使用愛犬或愛貓當作頭像
- 不想花錢在包裝的設計上

實踐

- 注重並珍惜第一印象
- 站在對方的角度客觀編排自己的個人資訊頁
- 將隨便或不清楚的個人資訊視為失禮的行為

選項最好準備 3 種、5 種、7 種

不過這裡**有個陷阱，就是「選項過多導致選擇障礙」**。

以前由我負責設計的日本料理連鎖店曾經發生過一個現象，明明每家店使用的材料、菜單都一樣，但營業額卻會因為分店而有很大的落差。

這其中的原因，就出在菜單的呈現方式。

營業額較高的店，都將菜單編排成「容易選擇的設計」。

它們所做的，就只是**選出使用高級食材的高單價商品、集中放在菜單的第一頁**而已。

當然因為它們是大型連鎖店，保證提供高水準服務，味道和服務都能令顧客滿足，所以也會形成顧客日後也願意再回訪的優良循環。

另一方面，**與營業額苦戰奮鬥的分店**，則是以「客人各自的喜好不同」為由，**在「推薦菜色」裡塞滿了各式各樣的產品**，結果讓客人搞不清楚店家到底推薦哪一種。各位是不是也曾經以顧客的身分遇到這種情況呢？

總而言之，**雖然準備選項是必要的，但同時也要設法讓人方便選擇。**

這時最有用的，就是數字的法則「**魔力數字**」。

「3」「5」「7」這些數字，雖然也用於精簡簡報項目和口頭談話的話術，不過對於菜單這種訴諸視覺的場合也十分有效。

如果是需要選項的狀況（例如本日特選午餐等），只要安排成3種、5種，最多7種選項的形式，顧客就能輕易做出選擇。

而且，最好在各組選項的正中間放上「**最希望顧客選擇的商品**」。

雖然原因眾說紛紜，不過至少這樣能夠設計成比較容易吸引客人的目光、容易看見的狀況。

人在 0.2 秒之內看見了什麼

有句話說，**人的「第一印象」會在 0.2 秒之內決定**。

這是個殘酷的世界，我們不會等到看過資料或檔案後才判斷，而是不管有沒有看，對人的第一印象都會在短短一瞬間決定。這就是「瞬間的法則※1」。

有趣的是，如果要在這麼短的時間裡閱讀文章，可能連1行都讀不完；但如果是圖畫或照片（非語言溝通），眼睛就能將非常多的資訊（11,000,000bit ／秒※2）傳入大腦。

※1 Eye-tracking study shows: First impression form quickly on the web(Andrew Careaga, Missouri S&T)

※2 The user illusion（Tor Norretranders, Penguin Books）

Facebook 的頭像，「也在 0.2 秒內決定對人的印象」

我在解釋這種「人類觀看的奧祕」時，經常會**舉社群網站的頭像當作例子來說明**。我在 2011 年發行的拙作《培養設計感》的開頭這麼寫道：

「我一打開臉書就看到上司油光滿面的大餅臉，忍不住就關掉網頁了。」

「我在臉書發現初戀對象的帳號，可是看他現在成了普通的中年大叔，覺得很失望。」

「有個我見過好幾次的人來申請加我好友，但是因為他沒有上傳頭像，我無法確定是不是他本人，很猶豫要不要接受申請。」

「雖然對方是值得尊敬的前輩，可是我不喜歡他宅宅的動漫風頭像，所以直接取消追蹤了。」

日本有本曾經紅極一時的暢銷書《人九成看外表》。現在，決定第一印象的場合已經逐漸從現實轉移到了網路。

換言之，與人的「評價」相關的重大判斷，寄託在網頁上只有 200 像素大小的頭像（而且解析度最高才 72dpi）的時代已經來臨了。

今後，頭像的解析度應該會逐漸提高吧，屆時反而會使臉部的細節顯得過分清晰（泛著油光的臉、微妙亂翹的頭髮），負面的表現會加速暴露。

那麼，要怎麼做才能在 0.2 秒內營造好印象呢？只要將社群網站上公開的頭像，按照以下重點拍攝即可。

◆只要花點心思拍攝頭像照片，就能提升好感度

離鏡頭太近
缺乏清潔感
光線太暗

柔和的笑容
知性的動作
用小配件展現個性

莊重的笑容
利用自然光拍得明亮
在適合自己的地點

- 適合自己的地點在哪裡？→渡假目的地、辦公室等
- 光線是否不足導致肌膚暗沉？→在室外的自然光下，或室內有自然光照射的地方拍照
- 你尊重觀看這張照片的人嗎？→用乾淨爽朗的笑容拍照
- 臉是否離鏡頭太近？→注意畫面的位置和臉部比率，在適度的距離（連胸部一帶也入鏡）拍照
- 是否做了與眾不同的巧思？→加上職業性質、興趣等可以傳達自己特性的要點

只要注意這些地方，拍出不會令人不悅、可以放心加你爲好友的頭像，才能與更多人建立聯繫。

令人費解的封面照片，是造成溝通不良的原因

前陣子，我有個與業界知名教授面談的機會，我們透過網路會議軟體 Zoom 事先討論面談的內容。

那位教授的虛擬背景，是加了「KYOTO」字樣、像觀光客穿的 T 恤般花俏的圖片。

我當時想得太多，以爲「教授可能搬去京都住了」，結果根本不是，他只是單純喜歡作爲觀光地的京都而已。

大家要知道，像這樣公開與本人沒有關聯的主題時，可能會讓對方過度解讀或感覺怪異、使對方增加多餘的負擔。

筆者本身現在正在實驗往返東京和離島的雙據點生活，即使人在事務所或室內，有時也會刻意營造出「離島風」的背景。

而且，我在山口縣的地方創生企畫案裡，也會特地表現出「琉璃光寺」「阿彌陀寺」等山口縣的觀光名勝。

無論如何，如果是對方在一瞬間看見就能理解的照片，那也算是一種成功的交流。

不過，**最好要明白照片與本人的關係越是複雜，在溝通上等於是「無法提供資訊、造成損失」「流失時間」**。

有些人會基於「很害羞」或「想炫耀」的意圖，**將自己飼養的貓、小孩（自己的孩子、本人的童年身影）、背影等設定為頭像**。

站在推薦實名制的社群網站和工作相關的資訊傳播工具的角度來看，這個作法基本上是不行的。

特別是 Facebook 的頭像，在它的免費服務條款裡，就明定「公開個人資訊（照片）可以供任何人判斷是否有意溝通交流」（2020 年 10 月）。

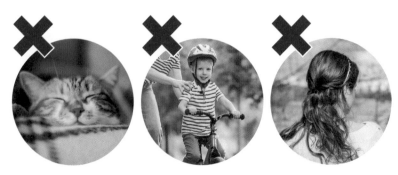

頭像的 NG 範例

近年來在 Facebook 的安全層級方面，頻頻出現有用戶拒絕系統要求上傳臉部照片的提示，結果帳號遭到停權的案例。

請大家不要用「因爲不想露臉」「因爲害羞」「因爲我養的貓很可愛」當作理由，而是**站在是否符合禮節、在溝通交流工具上這個作法是否恰當的角度，重新評估個人資料照片（頭像）的內容。**

屆時，就像這一章開頭提到的，只要注意掌握：

- 適合自己的地點
- 適當的暴露程度
- 笑容和好感度
- 畫面位置、臉部比率
- 展現人格的工夫

這些「能在一瞬間拍出自我的照片訣竅」就好了。

近年的照相應用程式都具備了美顏功能，能將拍好的照片修飾得比平常更美麗。當然修過頭也會有風險，不過各位就先以嘗試的心態踏出第一步吧。

鏡像的法則

想靠視覺圖像呈現的資訊吸引人潮，
最好以接近理想人物形象的圖片作為吸睛主軸。

課題

· 對任何溝通交流的方法都沒輒
· 在徵才廣告上花費很多力氣
· 想提高企畫小組的士氣

實踐

· 理解物以類聚的道理
· 明白「展現什麼就會吸引什麼」的原則
· 暗示（展現）自己的期望和約定

物以類聚

「鏡像的法則」，就是「將相似的同類聚集在一起的法則」。

在溝通交流方面的設計上，經常使用加上特定的篩選機制、鎖定特定的人格，也就是確定目標再傳達某些訊息的手法。

換言之，在**「想將訊息傳達給某些人，但不想傳達給另一批人」**之類的狀況下，並不是直接講清楚說明白，而是**透過視覺圖像打出暗號，藉此有效吸引目標對象**。

比方說，在發布徵才相關的招募公告時，如果你內心已經有了「理想的人物形象」，就盡可能選用接近「理想的人物形象」的圖片當作吸睛主軸。

當然這個方法不只限於徵才，在考慮如何募集講座聽眾、電子商務網站的目標客群時，也是一樣的原理。

「展現什麼就會吸引什麼」是不變的鐵則。

「同類的暗號」可以吸引目光

大多數人都是關心自己勝於別人，所以就算直接說出自己想說的話，若是雙方關係淡薄，對方可能也無法體會。

因為出了新商品所以希望大家願意購買，或是希望大家都來參加活動，諸如此類的宣傳公告，如果並不是對方感興趣的內容，就會輕易遭到忽略。

因此，舉例來說，要先展現：

①自己想吃的東西（甜點、拉麵之類）

②自己的情感走向（想悠閒放鬆之類）

③恰到好處的氣氛（充滿高級質感的沐浴用品之類）

④想去的地方（海濱咖啡廳之類）

⑤似乎可以實現願望的神祕性（滿月、神社之類）

⑥喝杯咖啡提神（努力工作型）

⑦反映了樂觀心態的優美風景照片（夕陽、季節花卉）

　　等，這些包含「大家感興趣的元素」的「自我視覺圖像」，吸引大眾的目光。

　　這也是網路媒體上的縮圖經常運用的技巧，啤酒廣告之所以一定會出現當紅的藝人明星，就是因為這個手法可以吸引觀眾將自己投射在曝光度高的人物形象上、產生共鳴，原理是一樣的。

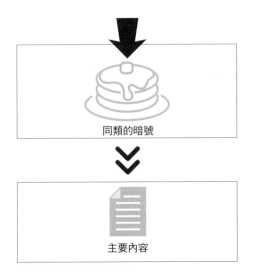

同類的暗號

主要內容

◆希望招募女性的徵才廣告範例

要求的人才 · 女性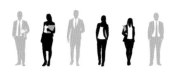

海報 A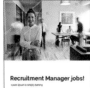

海報 B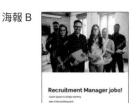

哪種設計可以
吸引較多女性？

海報 A

海報 B

Recruitment Manager jobs!

Recruitment Manager jobs!

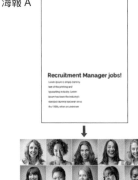

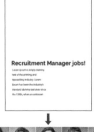

鏡像的法則→吸引到作品裡展現的人事物

但若是一味運用巧妙的話術來吸引對方交流，太囉唆就會出口成禍、毫無理由遭人排斥（讓人懷疑你圖謀不軌），而且要是隨口承諾卻不兌現，也會讓對方覺得「受騙上當」。

如果傳單或海報的版面上塞滿了自己想要傳達的訊息，吸睛主軸的圖像或許還能吸引路人注目，但是其他與他們無關的資訊就會被徹底忽略了。

如何排除不符理想的目標客群

視覺圖像發出的暗號包含了「期望」和「暗示」，才有助於團隊邁向成功。

換言之，**只要能做到非言語**※（non-verbal）**溝通，因為暗號會在無意識下運作，所以也能有效在暗中排除不符合理想的人群。**

只要精通可以共享期望、暗示約定的正向「鏡像的法則」手法，肯定能夠在無意間賦予內向害羞的團隊成員更多勇氣。

※ 不透過言語表達的溝通交流方法、舉止、氣氛。

// 第 21 章 //

男女的法則

感官和理論無法契合。

課題

- 想要思考不同目標客群的溝通策略
- 想用理論說服感情用事的人

實踐

- 為感官派設計 Impression ～ Sincerity ～ Share 的動線
- 為理論派設計 Unique ～ Function ～ Value 的動線
- 觀察對方選購包包的方式來分辨他是哪一型人

如何吸引重視「感覺」的人

對於一聽到「男女的法則」就期待可以學到戀愛招式或技巧的人，我要說一聲抱歉，這裡要談的其實是男女個別的溝通設計方法。

首先，「ISS（Impression → Sincerity → Share）」的方案，特別適用在「女性取向」的商品和重視感覺的人。

【第1步】Impression（印象）

對注重自己感覺的人來說，第一印象是很重要的判斷要素。

依這種方式判斷的人普遍為「女性」。「好印象」可以帶來好感，有望成為感興趣的對象。

面對這類型的目標客群時，在引誘的初期階段**再怎麼展現正確性或邏輯性，也不會產生任何作用**，重點在於要讓他們在感性上接受。

一些無法理解有人會這樣判斷事物，聲稱「內在比外表重要」的事業家，**根本就不關心形象策略；也有部分商務人士工作太忙碌，疏於經營個人形象，兩者都不是什麼好示範。**

因為**空有好形象卻沒有內在的服務和事業，最終只會落於人後。**

請大家一定要建立這個觀念：對服務和商品內容有自信的事業，才更需要致力於形象策略。

【第2步】Sincerity（信賴）：用差異化營造信賴感

等到客人覺得「印象很好！」「感覺很OK！」以後，其實

才是真正一較高下的時刻。

對於注重感覺、注重外表的消費客群來說，**會經歷要選購自己喜歡或基本款的商品，還是全部都買的判斷過程。這是在產生好的感觸（第一印象或形象）後，隔了一段時間的差距，才會產生的「信賴感」。**

假使在商業場合上，明明商品外觀可愛的設計大受好評、漂亮的店面大受好評，但競爭力卻遲遲未見起色，那可能是在良好的第一印象之後，因為某些緣故而失去了顧客的信賴。

如果是包包製造商，可以從內外袋的數量或背帶的強度；如果是餐廳，可以從味道或服務；如果是網路服務，可以從易用性等「功能方面」嘗試加強看看。

親切的售後服務、定期發送最新消息（透過社群網站或電子報共享資訊）也很有效。

【第3步】Share（分享）：重視情緒的「共生」「共創」

在社群網站發達的現代，顧客是否會將購買的商品分享到 Instagram 或 Facebook，是很重大的問題。

重視感性價值的客群，最後抵達的終點之一就是「Share」。

追根究底，當廠商研發出推銷給這種客群的商品時，在社群網站的競爭優越性就會高人一等。

因為重視感覺的客群，總是想著「要跟大家分享有趣的事、開心的事」，「現在就想告訴別人（然後獲得共鳴）」。

也就是說，**為了讓感覺派的客人願意將商品分享出去，商品設計必須要暫時聚焦在「可愛」「時髦」「美妙」這些元素上。**

◆ ISS 方案

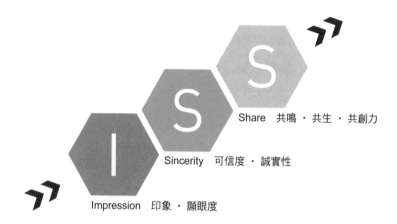

Share 共鳴 · 共生 · 共創力

Sincerity 可信度 · 誠實性

Impression 印象 · 顯眼度

從包包的選購方式區分「感性」or「理性」

　　一個人是從感性的價值判斷切入，還是從理論性的判斷切入，只要觀察他選購包包的方式就能大致了解。

　　重視感性價值的人，通常擁有很多個同一品牌、顏色相近、同樣功能的包包。

　　廠商當然也很清楚這種傾向，所以才會生產外形相似，但細節卻又不太一樣的包款。

如何吸引「講求理論的左腦人」

　　對大多數男性，或者是會以理論判斷來選購商品的客群，採用「UFV（Unique → Functional → Value）」方案會比較有效。

這類型的人在論及設計和功能以前，**需要先有一個「為什麼買」的理由。**

如果廠商推出秋季新品，但這類型的人家裡已經有了同樣的東西、沒買也不會怎麼樣的話，他根本就不會買。

也就是說，**最初的切入重點在於「是否獨特」或「是否有購買的必要」。**

【第 1 步】Uniqueness（獨特）：
不夠獨特的話，根本沒有理由購買

在雙據點生活和工作度假等新型態的生活模式影響下，對家當較少的客群與正在進行斷捨離的人來說，「購物」門檻較高的狀況如今已經越來越多。

因此商品與自己身邊既有的物品之間的「差異」和購買的理由，也變得更加重要。

剛剛提到從包包的選購方法可以判斷一個人，如果是習慣用理性判斷的人，並不會買很多個不必要的包包；而自認為理性的人（像是筆者我）會買好幾個大小差不多但顏色不同的包包。

即使被人質疑這樣實際上不能算是理性購物，那也無可奈何。

【第 2 步】Functional（功能性）：功能出色又舒適

如果商品確實十分獨特、前所未見，那麼購買的理由就很清楚了；接著就是判斷它的**價格是否合理、與其他商品相比是否具有競爭力。**

雖然本書沒怎麼談到技術和功能方面的設計，但只要商品具備出色的功能性，就應該將它設計得更容易吸引目光。

【第3步】Value（價值）：
投資有價值、足以成為資產的事物

當然，不管是男性還是理論派的女性，其中都有不少天天在社群網站上貼文的人。

這類客群自然也會「因為發生了好事」「因為覺得很開心」而想要分享自己的情感，不過他們的骨子裡還是會**因為「繼續貼文才能增加追蹤人數」的網路原則而持續貼文。**

所以，只要某個內容讓他們覺得貼文分享可以「提升自我價值」，就會爽快地貼文，對於「分享資訊可以增加粉絲」這一點也非常敏感。

◆ UFV 方案

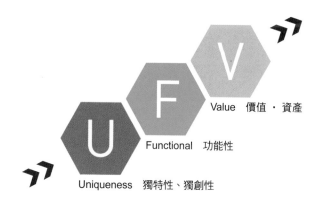

Value　價值・資產

Functional　功能性

Uniqueness　獨特性、獨創性

總之，廣告負責人如果想要吸引男性或理論派顧客分享商品，必須要留意「資訊價值（資訊是否獨特且具有意義）」。

　　只要更簡單清楚地展現自己的魅力和價值、讓顧客知道這個商品值得分享，理論派的顧客反而會是個良好的合作者、理解者，幫助你繼續分享商品的資訊。

　　社群網站的發達，使得優良商品和品牌漸漸不再需要主動打廣告，也能獲得龐大的支持；相較之下，具備功能性或是在設計方面沒有競爭力的商品，就會慢慢從市場上淘汰了。

◆從第一印象演變成理論性印象的過程

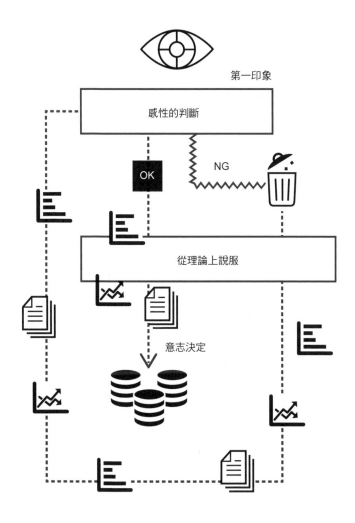

記憶的法則

只要了解記憶與情感、視覺的關係，
「人就會動起來」。

課題 ..

· 想要推出令人印象深刻的宣傳活動

· 想在工作上做出一番成果

實踐 ..

· 看到優美的景色會感動

· 假日多多休息，珍惜映入自己眼簾的世界

記憶是因「情感和視覺」刻劃而成

我在徵詢初次見面的設計師和新手設計師有哪些設計技能時，曾經一併打探過他們童年時代的環境和經歷。

創作家必備的「感性」，多半會受到小時候的成長環境左右。

俗話說「江山易改、本性難移」，人自出生以來見識過什麼、腦海裡累積了什麼樣的景色和色彩，都會大幅影響那個人的作風。

但我本身認為，只要了解記憶與情感、圖像的關係後，就會發現那未必與當事人的童年體驗有關。

好比說，在美術大學接受的基礎學科訓練，可以大幅增加腦內的視覺資訊、灌輸專業所需的視覺性資訊。**如果你想要感動人心，最大的重點還是在於自己是否能夠先深受感動。**

在廣告和設計現場做出的成果，雖然是以銷售額或動員人數之類的「數量結果」來計算，或是以是否「榮獲」高知名度的獎項來評斷，但最終還是要取決於是否「打動人心」、進而導致「人主動動起來」。

看見美麗的海濱夕陽、聆聽動人的音樂、和家人或戀人共度足以留下美好回憶的假期……這一切都會由「情感和視覺」組成記憶。

我們在回想童年時期的回憶時，腦中必定都會浮現畫面。如果是愉快的回憶，畫面或許會散發出美好的氣氛；如果是痛苦的回憶，畫面可能就會黯淡無光了。

重播的記憶、消除的記憶

近年來，智慧型手機搭載的相機性能都相當出色，甚至還推出了連夕陽和夜景也能輕易拍好的攝影應用程式，人人都能輕鬆拍照記錄、分享每天的回憶，還能不時回味一下。

我們童年時代的記憶，極少數會和相簿裡的照片呈現一模一樣的構圖，這正是腦內記錄的記憶重播的狀況。

攝影程式、手機相簿，或是沖洗照片留下的記憶都十分鮮明，我們可以從當時記錄的圖像，回憶起當時的情況。

比方說，**觀眾會將堪稱名作的電視廣告，隨著背景音樂或台詞一同記憶，只要有人提起，腦海內就會重播那支廣告。**儘管廣告的商品早已消失、停止販售，卻依然會被某人重新提起。

反之，就算是令人「想要徹底忘卻」的事物，只要看到的機會夠多，那就無法從記憶裡消除。

即便眼前的風景再美，如果你不是真心「想看」的話，它就不會烙進你的心裡了。

記憶會因為美麗的風景而淨化

在距今大約 20 年前，**我休了一段有點長的假，住在夏威夷茂宜島一間青年旅館裡。**

茂宜島從那時就非常盛行衝浪，有天然的食物和簡樸的生活型態，日子得以過得比歐胡島更為寧靜些。

我至今依然記憶深刻，在那裡遇見的幾位旅人，都異口同聲地說「想受到茂宜島的海洋和微風撫慰」。

我在東京出生長大，只有暑假和長假才能過著沉浸於大自然的生活。去年，**我因為長崎縣壹岐島的島嶼振興企畫而移居當地，開始過著雙據點生活，也確實頻繁地體會到「受到海洋和微風撫慰」的感覺。**

即使以前的我不像現在住在離島，但是從我過去在澀谷的高樓大廈經營事務所的時代開始，我在寒冬之日眺望東京街頭可見的富士山景時，也會產生類似的感慨，兩者當然都是一種共同且持續的感受。

站在山頂上、觸及濺起冰冷水花的瀑布能量、眺望緋紅色的夕陽……**在大自然的偉大和美麗洗滌心靈的瞬間，我們腦內的記事本就會受到淨化。**

即使遲遲沒有機會走訪壯麗的自然環境，還是可以每年到公園的綠道欣賞櫻花，滿月的夜色也會為所有人灌溉月光。

因為觀看而產生的感動，並不只是為了拍進手機裡、上傳到社群網站而存在，可以運用在服飾、家具的設計，也可以應用於 UI（使用者介面）設計之類的技術工程場合，為你的人生增添更多色彩。

只要提高觀看的敏感度，並將設計的原理原則記在腦海的某個角落，就能讓你未來的行動變得比現在稍微輕鬆一些，讓你不費工夫就能做出可以永續運用的設計架構。

願你今後的人生更美好、因為功能性的設計而更繽紛，而且持續散發耀眼的光芒。

【結語】 補全的法則

我總算寫完了 22 條法則，剛歇了口氣，才發現一件很不得了的事，我忘記還有一個非常重要的法則。

那就是「補全的法則」。

「補全」就是互相彌補直到完成、補充不足的意思。

舉例來說，我在寫這本書時，身邊有編輯城崎、圖書裝幀設計師菊池、插畫師三平、幫忙提供範例的公司行號人員、為我調整工作排程的人、校對人員……還有平時為我提出建議的人、在寫作碰壁時陪我散心的人，得到許多人士的協助。要是沒有他們，或許我根本無法走到這一步。

用設計來說的話，設計雖然算是為商業和品牌「補全」，但最重要的是各位必須明白，設計並不是「萬用藥」。

也就是說，我在「前言」詢問大家的 Q1 的答案就在這裡（除此之外的答案，各位肯定也能在本文中找到）。

用廣告來說的話，空有好的設計卻沒有好的標語，也無法打動人心。即使包裝設計得再好，商品本身卻粗製濫造，那根本不會有人買。

說得更清楚一點，就算為產品做出好設計，若是沒人願意使用，那就不會帶來任何成果；是願意使用產品的人，與因為這個設計而獲得效益的人，賦予了設計「生命」。

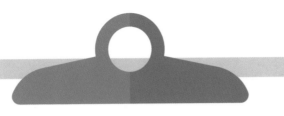

Q1 我有幫助我的人

Q2 我會注意色彩的概念和功能再加以運用

Q3 我會精簡資訊再設法傳達

Q4 我會使用純粹的文字

Q5 我會儘量減少裝飾的元素

Q6 我會為感官派的人提供情緒上的慰藉

Q7 我認為辛苦的事總有一天會忘記

或許，有所不足和互相關聯、互相彌補，才是設計的本質也說不一定。

　　誠心感謝願意讀到這裡的所有人，但願這本書能以某種形式幫助到你們。

　　如果你「很中意某項法則」，希望你能夠上 Twitter 等社群網站大聲說出來。

　　附帶一提，我將工作地點從東京原宿遷移到離島（長崎縣壹岐島），至今剛好過了 1 年。

　　我不是要比較城市和鄉下哪個更好，只是十分享受現在這個路上沒有星巴克也沒有 Uniqlo（但是有漁港和大海）的生活。

　　我將這本書做成了講義，還會在東京舉辦講座之類的活動，所以會常常回到東京。我也非常享受這樣的長途跋涉。希望能夠在活動會場，以及線上講座與大家見面！

　　「限制乃創造之神。」（Regulation is Revolution.）
　　＃設計的 22 條法則　＃限制的法則　＃ 20201030　＃宇治智子

內文圖片出處

[第 1 章　一點的法則]
https://www.shutterstock.com/
　@fizkes
　@Viktor1
　@Alexandru+Nika
　@HordynskiPhotography
https://unsplash.com/
　unsplash
　@picoftasty
　@w.v.wingerden
　@kris_ricepees
https://ikibeach.com/
　@KunioOsawa
https://www.uji-publicity.com/
　@ujitomo

[第 2 章　留白的法則]
https://www.shutterstock.com/
　@ jango.art
　@ lavendertime
　@Freedom+Life
　@wk1003mike
　@Prostock-studio
　@Wollertz
　@montego
https://unsplash.com/
　@evieshaffer
©Takata Shachu Tea Community
https://www.uji-publicity.com/
　@ujitomo

[第 3 章　字體的法則]
https://www.shutterstock.com/
https://www.meiricompany.com/
　©iki-no-umi-gohan
https://www.uji-publicity.com/
　@ujitomo

[第 4 章　色彩的法則]
https://www.shutterstock.com/
　@KsanaGraphica
　@Merla
https://www.uji-publicity.com/
　@ujitomo

https://design.hofu.io/

[第 5 章　對比的法則]
https://www.shutterstock.com/
　@Studio 72
https://www.soubun.com/
https://www.uji-publicity.com/
　@ujitomo

[第 6 章　美圖的法則]
https://www.shutterstock.com/
https://unsplash.com/
　@jonforson
　@markusspiske
　@brookelark
　@henry_be
　@ujitomo
https://www.uji-publicity.com/
　@ujitomo

[第 7 章　攝影角度的法則]
https://www.shutterstock.com/
　@R-DESIGN
　@Beresnev
　@Hakan+Eliacik
　@GaudiLab
　@krissch
　@Suriyub
　@Dimitris+Leonidas
https://unsplash.com/
　@courtneymcook
https://www.uji-publicity.com/
　@ujitomo

[第 8 章　錯覺的法則]
https://www.shutterstock.com/
　@Preto Perola
　@nogoudfwete
　@NarongchaiHlaw
　@Menara+Grafis
https://www.uji-publicity.com/
　@ujitomo
https://www.uji-publicity.com/
　@ujitomo

［第9章　模仿的法則］
https://www.shutterstock.com/
https://unsplash.com/@molnj
https://www.uji-publicity.com/
　@ujitomo
［第10章　減法的法則］
https://www.shutterstock.com/
［第11章　排列的法則］
https://www.shutterstock.com/
https://www.uji-publicity.com/
　@ujitomo
［第12章　反覆的法則］
https://unsplash.com/
　@ujitomo
https://miso-lesson.jp/
　©FukushimaBimi
https://www.uji-publicity.com/
　@ujitomo
［第13章　重力的法則］
https://www.shutterstock.com/
　@MiOli
　@Allies+Interactive
https://www.uji-publicity.com/
　@ujitomo
［第14章　空氣的法則］
https://www.shutterstock.com/
　@StonePictures
　@NikaZhuraulevich
　©sasayaminagawa
https://www.uji-publicity.com/
　@ujitomo
［第15章　占領的法則］
https://www.shutterstock.com/
　@Nikola Knezevic
https://green-dining.jp/
　©green-dining
https://www.uji-publicity.com/
　@ujitomo
［第16章　限制的法則］
http://www.hofu-uirou.com/
https://unsplash.com/@ujitomo
https://www.uji-publicity.com/
　@ujitomo

［第17章　逆勢的法則］
https://www.shutterstock.com/
　@President+KUMA
https://www.toshimaya.co.jp/
https://www.uji-publicity.com/
　@ujitomo
［第18章　選擇的法則］
https://www.shutterstock.com/
　@kafka81
　@Beskova+Ekaterina
https://www.uji-publicity.com/
　@ujitomo
［第19章　瞬間的法則］
https://www.shutterstock.com/
　@Merla
　@P_Lila
　@Evgeny+Atamanenko
　@Hadrian
https://www.uji-publicity.com/
　@ujitomo
［第20章　鏡像的法則］
https://www.shutterstock.com/
　@ProStockStudio
https://www.uji-publicity.com/
　@ujitomo
［第21章　男女的法則］
https://www.shutterstock.com/。
https://www.uji-publicity.com/
　@ujitomo
［第22章　記憶的法則］
https://www.shutterstock.com/
https://www.uji-publicity.com/
　@ujitomo
［結語　補全的法則］
https://www.shutterstock.com/
　@Diki+Prayogo

222

www.booklife.com.tw　　　　　　　　　　reader@mail.eurasian.com.tw

Idealife 033

設計的實戰法則：微調就立刻加分，說服力百分百
これならわかる！人を動かすデザイン 22 の法則

作　　者／宇治智子
譯　　者／陳聖怡
發 行 人／簡志忠
出 版 者／如何出版社有限公司
地　　址／臺北市南京東路四段50號6樓之1
電　　話／（02）2579-6600・2579-8800・2570-3939
傳　　真／（02）2579-0338・2577-3220・2570-3636
總 編 輯／陳秋月
主　　編／柳怡如
責任編輯／丁予涵
校　　對／丁予涵・柳怡如
美術編輯／林韋伶
行銷企畫／陳禹伶・朱智琳
印務統籌／劉鳳剛・高榮祥
監　　印／高榮祥
排　　版／杜易蓉
經 銷 商／叩應股份有限公司
郵撥帳號／18707239
法律顧問／圓神出版事業機構法律顧問　蕭雄淋律師
印　　刷／龍岡數位文化股份有限公司
2021年7月　初版

定價350元　　　　　ISBN 978-986-136-587-9　　　　

◎本書如有缺頁、破損、裝訂錯誤，請寄回本公司調換

設計需要技術，但第一步最重要的是了解「效果的成因」。

只要能夠理解原理原則，不單是製作地方自治團體的資料、商業談判的簡報資料、商店宣傳海報、家長會的通知單，在品牌管理和市場行銷方面，也能比其他公司（同行）更具優勢。

本書期望每個人都能擁有這種能力，於是彙整出「你至少要知道的」設計法則。

那麼，我們就趕快從第 1 章「一點的法則」開始吧！

—— 《設計的實戰法則》

◆ 很喜歡這本書，很想要分享

圓神書活網線上提供團購優惠，
或洽讀者服務部 02-2579-6600。

◆ 美好生活的提案家，期待為您服務

圓神書活網 www.Booklife.com.tw
非會員歡迎體驗優惠，會員獨享累計福利！

國家圖書館出版品預行編目資料

設計的實戰法則：微調就立刻加分，說服力百分百／
宇治智子 作；陳聖怡 譯. -- 初版 -- 臺北市：如何，2021.07
224面；14.8×20.8公分 --（Idealife；33）
ISBN 978-986-136-587-9（平裝）
譯自：これならわかる！人を動かすデザイン22の法則

1.設計　2.商業美術

964　　　　　　　　　　　　　　　　　110007862